申學庸

【春風化雨皆如歌】

c o n t e n t s 目次

■ 序文／台灣音樂「師」想起──陳郁秀 ····················004

認識台灣音樂家──柯基良 ····················006

聆聽台灣的天籟──林馨琴 ····················007

台灣音樂見證史──趙琴 ····················008

■ 前言／難忘的約會時光──樸月 ····················010

生命的樂章 乘著歌聲的翅膀

■ 三代同堂大家族 ····················014

申家的小百靈鳥 ····················015

小學蓉的「心事」 ····················017

何去何從 ····················021

■ 倚父喪母兩樣情 ····················024

父親的家 ····················024

喪母之慟 ····················027

■ 音樂夢峰迴路轉 ····················030

樂觀院裡的人生新頁 ····················030

成都藝專遇良師 ····················036

■ 相逢邂逅締良緣 ····················038

郭錚？郭錚！ ····················038

三生石上姻緣定 ····················041

■ 比翼雙飛到台灣 ····················044

蜜月無限期 ····················044

定居執教 ····················046

喜獲麟兒 ····················049

■ 東京羅馬習音樂 ····················050

赴日展開新生活 ····················050

羅馬的音樂生涯 ····················053

■ 演唱生涯展鋒芒 ····················062

大師班中的奇遇 ····················062

一鳴驚人 ····················064

唱出祖國的春天 ····················069

一生的轉捩點 ····················072

靈感的律動 文化推手拓荒人

■ 筆路藍縷樂成林 ･････････････ 078
　創設藝專音樂科 ･･････････ 078
　茫茫人海覓良師 ･･････････ 080
　「風調雨順」的歲月 ･･････ 089
　再接再厲 ･･････････ 094
■ 學優而仕的改變 ･･････････ 102
　不速之客的造訪 ･･････････ 102
　接掌三處來築夢 ･･････････ 105
■ 淡出舞台新生活 ･･････････ 112
　從前線唱到海外 ･･････････ 112
　舞臺之外 海闊天空 ･･････ 118
　樂當「最佳觀眾」 ･･････････ 121
　桃李成林 花甲慶生 ･･････ 124
■ 良師慈母的情懷 ･･････････ 128
　永遠的護翼者——郭錚 ･････ 128
　從輕狂少年到攝影名家——郭英聲 ･･････ 131
　淡泊自甘的女兒——郭雅聲 ･･････ 141
■ 出入內閣勤付出 ･･････････ 146
　來自總統府的電話 ･･････････ 146
　不計毀譽 只問耕耘 ･･････ 149
　春華燦爛 秋實豐盈 ･･････ 156

創作的軌跡 音樂生涯樂無窮
■ 申學庸年表 ･･････････ 164

附　　錄
■ 申學庸著作選錄 ･･････････ 170
■ 歌詠大師 ･･････････ 177
　仁者壽 ･･････････ 177
　她是大家的申老師 ･･････････ 180

台灣音樂「師」想起

文建會文化資產年的眾多工作項目裡，對於為台灣資深音樂工作者寫傳的系列保存計畫，是我常年以來銘記在心，時時引以為念的。在美術方面，我們已推出「家庭美術館—前輩美術家叢書」，以圖文並茂、生動活潑的方式呈現；我想，也該有套輕鬆、自然的台灣音樂史書，能帶領青年朋友及一般愛樂者，認識我們自己的音樂家，進而認識台灣近代音樂的發展，這就是這套叢書出版的緣起。

我希望它不同於一般學術性的傳記書，而是以生動、親切的筆調，講述前輩音樂家的人生故事；珍貴的老照片，正是最真實的反映不同時代的人文情境。因此，這套「台灣音樂館—資深音樂家叢書」的出版意義，正是經由輕鬆自在的閱讀，使讀者沐浴於前人累積智慧中；藉著所呈現出他們在音樂上可敬表現，既可彰顯前輩們奮鬥的史實，亦可為台灣音樂文化的傳承工作，留下可資參考的史料。

而傳記中的主角，正以親切的言談，傳遞其生命中的寶貴經驗，給予青年學子殷切叮嚀與鼓勵。回顧台灣資深音樂工作者的生命歷程，讀者們可重回二十世紀台灣歷史的滄桑中，無論是辛酸、坎坷，或是歡樂、希望，耳畔的音樂中所散放的，是從鄉土中孕育的傳統與創新，那也是我們寄望青年朋友們，來年可接下

傳承的棒子，繼續連綿不絕的推動美麗的台灣樂章。

　　這是「台灣資深音樂工作者系列保存計畫」跨出的第一步，共遴選二十位音樂家，將其故事結集出版，往後還會持續推展。在此我要深謝各位資深音樂家或其家人接受訪問，提供珍貴資料；執筆的音樂作家們，辛勤的奔波、採集資料、密集訪談，努力筆耕；主編趙琴博士，以她長期投身台灣樂壇的音樂傳播工作經驗，在與台灣音樂家們的長期接觸後，以敏銳的音樂視野，負責認真的引領著本套專輯的成書完稿；而時報出版公司，正也是一個經驗豐富、品質精良的文化工作團隊，在大家同心協力下，共同致力於台灣音樂資產的維護與保存。「傳古意，創新藝」須有豐富紮實的歷史文化做根基，文建會一系列的出版，正是實踐「文化紮根」的艱鉅工程。尚祈讀者諸君賜正。

行政院文化建設委員會主任委員　陳郁秀

認識台灣音樂家

　　「民族音樂研究所」是行政院文化建設委員會「國立傳統藝術中心」的派出單位，肩負著各項民族音樂的調查、蒐集、研究、保存及展示、推廣等重責；並籌劃設置國內唯一的「民族音樂資料館」，建構具台灣特色之民族音樂資料庫，以成為台灣民族音樂專業保存及國際文化交流的重鎮。

　　為重視民族音樂文化資產之保存與推廣，特規劃辦理「台灣資深音樂工作者系列保存計畫」，以彰顯台灣音樂文化特色。在執行方式上，特邀聘學者專家，共同研擬、訂定本計畫之主題與保存對象；更秉持著審慎嚴謹的態度，用感性、活潑、淺近流暢的文字風格來介紹每位資深音樂工作者的生命史、音樂經歷與成就貢獻等，試圖以凸顯其獨到的音樂特色，不僅能讓年輕的讀者認識台灣音樂史上之瑰寶，同時亦能達到紀實保存珍貴民族音樂資產之使命。

　　對於撰寫「台灣音樂館—資深音樂家叢書」的每位作者，均考慮其對被保存者生平事跡熟悉的親近度，或合宜者為優先，今邀得海內外一時之選的音樂家及相關學者分別為各資深音樂工作者執筆，易言之，本叢書之題材不僅是台灣音樂史之上選，同時各執筆者更是台灣音樂界之精英。希望藉由每一冊的呈現，能見證台灣民族音樂一路走來之點點滴滴，並為台灣音樂史上的這群貢獻者歌頌，將其辛苦所共同譜出的音符流傳予下一代，甚至散佈到國際間，以證實台灣民族音樂之美。

　　本計畫承蒙本會陳主任委員郁秀以其專業的觀點與涵養，提供許多寶貴的意見，使得本計畫能更紮實。在此亦要特別感謝資深音樂傳播及民族音樂學者趙琴博士擔任本系列叢書的主編，及各音樂家們的鼎力協助。更感謝時報出版公司所有參與工作者的熱心配合，使本叢書能以精緻面貌呈現在讀者諸君面前。

國立傳統藝術中心主任　柯基良

聆聽台灣的天籟

音樂，是人類表達情感的媒介，也是珍貴的藝術結晶。台灣音樂因歷史、政治、文化的變遷與融合，於不同階段展現了獨特的時代風格，人們藉著民俗音樂、創作歌謠等各種形式傳達生活的感觸與情思，使台灣音樂成為反映當時人心民情與社會潮流的重要指標。許多音樂家的事蹟與作品，也在這樣的發展背景下，更蘊含著藉音樂詮釋時代的深刻意義與民族特色，成為歷史的見證與縮影。

在資深音樂家逐漸凋零之際，時報出版公司很榮幸能夠參與文建會「國立傳統藝術中心」民族音樂研究所策劃的「台灣音樂館—資深音樂家叢書」編製及出版工作。這一年來，在陳郁秀主委、柯基良主任的督導下，我們和趙琴主編及二十位學有專精的作者密切合作，不斷交換意見，以專訪音樂家本人為優先考量，若所欲保存的音樂家已過世，也一定要採訪到其遺孀、子女、朋友及學生，來補充資料的不足。我們發揮史學家傅斯年所謂「上窮碧落下黃泉，動手動腳找資料」的精神，盡可能蒐集珍貴的影像與文獻史料，在撰文上力求簡潔明暢，編排上講究美觀大方，希望以圖文並茂、可讀性高的精彩內容呈現給讀者。

「台灣音樂館—資深音樂家叢書」現階段一共整理了二十位音樂家的故事，他們分別是蕭滋、張錦鴻、江文也、梁在平、陳泗治、黃友棣、蔡繼琨、戴粹倫、張昊、張彩湘、呂泉生、郭芝苑、鄧昌國、史惟亮、呂炳川、許常惠、李淑德、申學庸、蕭泰然、李泰祥。這些音樂家有一半皆已作古，有不少人旅居國外，也有的人年事已高，使得保存工作更為困難，即使如此，現在動手做也比往後再做更容易。我們很慶幸能夠及時參與這個計畫，重新整理前輩音樂家的資料，讓人深深覺得這是全民共有的文化記憶，不容抹滅；而除了記錄編纂成書，更重要的是發行推廣，才能夠使這些資深音樂工作者的美妙天籟深入民間，成為所有台灣人民的永恆珍藏。

時報出版公司總編輯
「台灣音樂館—資深音樂家叢書」計畫主持人　林馨琴

台灣音樂見證史

今天的台灣，走過近百年來中國最富足的時期，但是我們可曾記錄下音樂發展上的史實？本套叢書即是從人的角度出發，寫「人」也寫「史」，勾劃出二十世紀台灣的音樂發展。這些重要音樂工作者的生命史中，同時也記錄、保存了台灣音樂走過的篳路藍縷來時路，出版「人」的傳記，亦可使「史」不致淪喪。

這套記錄台灣二十位音樂家生命史的叢書，雖是依據史學宗旨下筆，亦即它的形式與素材，是依據那確定了的音樂家生命樂章——他的成長與趨向的種種歷史過程——而寫，卻不是一本因因相襲的史書，因爲閱讀的對象設定在包括青少年在內的一般普羅大眾。這一代的年輕人，雖然在富裕中長大，卻也在亂象中生活，環境使他們少有接觸藝術，多數不曾擁有過一份「精緻」。本叢書以編年史的順序，首先選介資深者，從台灣本土音樂與文史發展的觀點切入，以感性親切的文筆，寫主人翁的生命史、專業成就與音樂觀、性格特質；並加入延伸資料與閱讀情趣的小專欄、豐富生動的圖片、活潑敘事的圖說，透過圖文並茂的版式呈現，同時整理各種音樂紀實資料，希望能吸引住讀者的目光，來取代久被西方佔領的同胞們的心靈空間。

生於西班牙的美國詩人及哲學家桑他亞那（George Santayana）曾經這樣寫過：「凡是歷史，不可能沒主見，因爲主見斷定了歷史。」這套叢書的二十位音樂家兼作者們，都在音樂領域中擁有各自的一片天，現將叢書主人翁的傳記舊史，根據作者的個人觀點加以闡釋；若問這些被保存者過去曾與台灣音樂歷史有什麼關係？在研究「關係」的來龍和去脈的同時，這兒就有作者的主見展現，以他（她）的觀點告訴你台灣音樂文化的基礎及發展、創作的潮流與演奏的表現。

本叢書呈現了二十世紀台灣音樂所走過的路，是一個帶有新程序和新思想、不同於過去的新天地，這門可加運用卻尚未完全定型的音樂藝術，面向二十一世紀將如何定位？我們對音樂最高境界的追求，是否已踏入成熟期或是還在起步的徬徨中？什麼是我們對世界音樂最有創造性和影響力的貢獻？願讀者諸君能以音樂的耳朵，聆聽台灣音樂人物傳記；也用音樂的眼睛，觀察並體悟音樂歷史。閱畢全書，希望音樂工作者與有心人能共同思考，如何在前人尚未努力過的方向上，繼續拓展！

　　陳主委一向對台灣音樂深切關懷，從本叢書最初的理念，到出版的執行過程，這位把舵者始終留意並給予最大的支持；而在柯主任主持下，也召開過數不清的會議，務期使本叢書在諸位音樂委員的共同評鑑下，能以更圓滿的面貌呈現。很高興能參與本叢書的主編工作，謝謝諸位音樂家、作家的努力與配合，時報出版工作同仁豐富的專業經驗與執著的能耐。我們有過辛苦的編輯歷程，當品嚐甜果的此刻，有的卻是更多的惶恐，為許多不夠周全處，也為台灣音樂的奮鬥路途尚遠！棒子該是會繼續傳承下去，我們的努力也會持續，深盼讀者諸君的支持、賜正！

<div align="right">

「台灣音樂館—資深音樂家叢書」主編　趙琴

</div>

【主編簡介】

加州大學洛杉磯校部民族音樂學博士、舊金山加州州立大學音樂史碩士、師大音樂系聲樂學士。現任台大美育系列講座主講人、北師院兼任副教授、中華民國民族音樂學會理事、中國廣播公司「音樂風」製作・主持人。

難忘的約會時光

　　終於完成了《申學庸——春風化雨皆如歌》的撰稿工作，不覺深深的舒了一口氣。

　　當初，趙琴女士來電話約我擔任這一本書的撰稿人時，我是相當猶豫的。一則，我並不是「音樂界」人士。二則，截稿時限的緊迫，不是像我這樣為了寫一部歷史小說，可以閱讀一整年的資料，還「一個字都沒有」的人所能勝任。是趙琴同意在時間上給我方便，而且，告訴我，「傳主」是「申學庸教授」，我才答應「勉力而為」的。因為，她是先義父李抱忱先生的生前好友，也是我一直以「申阿姨」稱之的忘年交。而且她的人品、風範素來為我敬慕；坦白的說，若非如此，我是不會接受的。

　　壓力很大，時間壓力是其一，另一方面是：我雖與申阿姨相交超過二十年，情誼深厚，但對她的成長過程、經歷、事功則完全沒有概念，幾乎得從她出生的那一天問起。要把七十多年的歲月，濃縮在短短五萬多字的篇幅裡，實非易事。而她生性謙退，雖然我寫的都是有根有據的事實，她卻常常在審閱文稿時提出「異議」：不可以「溢美」！最後我只得開玩笑：

　　「我也想找個肯罵您的人呀，問題是：我找不到！」

　　這是真的！事實上，在這段時日中，我也接觸過不少與她同輩的

音樂界人士、她的學生、部屬，對她待人接物的寬厚包容，爲人的正直無私，尤其工作態度的負責認眞，和有爲有守有擔當的「文化人」風骨典範，都是眾口交譽。而我自己也是個在精神層面上具有相當「潔癖」的人，對我敬慕的長輩們，尤其「檢視」嚴苛。在這樣貼近的相處與觀察中，她爲人處世的言行及人品德操，也都不曾讓我失望！

我必得承認，這一段時日中，時間與工作的壓力雖大，卻是非常愉快的。短短的四個月裡，我們每週「約會」一、兩次，在她溫馨雅潔的起居室裡，我們喝著茶，吃著可口的茶點，像好友傾談一般，聽她娓娓細訴往事。在她的傾訴中，我陪著她重溫了一遍她的人生歷程，分享其間可喜、可羨、可敬、可嘆的種種情事。走過這一段「共事」的時光，我們相處得水乳交融，彼此視如知己：這可以說是這幾個月來最大的收穫。

在寫作過程中，除了申阿姨的「主述」，特別要感謝顏廷階伯伯，允許我使用他《中國現代音樂家傳略》的資料來寫書中「時代的共鳴」等小單元。感謝周維屏先生、黃振隆先生和蘇昭英女士，爲我提供了申阿姨在文建會三處處長和主委任內，兩個階段的工作概況。謝謝英聲，一力承擔了提供並處理「媽媽的照片」的「重責

大任」。還有申阿姨「備位顧問」的音樂界朋友和學生，無法一一在此列名，也一併在此謹致謝忱。

有朋友笑：「等你們『功課』做完了，恐怕彼此都會有失落感呢！」

不會的，「功課」雖然完畢，情誼卻留下了。我們已經約定：以後還要常常相約茶敘、看展覽、聽音樂會……

期待著與申阿姨之間「無事一身輕」的純「約會」！我知道，將會有多少人羨慕我呢！

樸月

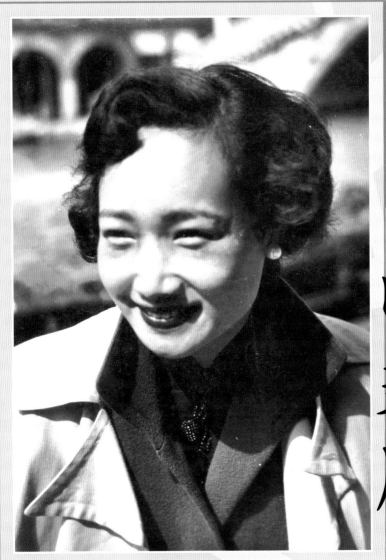

乘著歌聲的翅膀

三代同堂大家族

　　四川省的江安，是接近雲、貴高原，隸屬瀘州的城鎮。城鎮雖然不大，位居「天府之國」四川的南方，還是相當的富庶。尤其難得的是，江安的文風鼎盛，而且風氣相當開明，不似附近的城鎮封閉守舊。抗戰期間，國立戲劇專科學校遷到四川，想覓地設校，在民風閉塞保守的城鎮，認為讓戲劇學校設校，會敗壞地方風氣，而到處碰壁。而江安，卻張開了雙臂表示歡迎，使這些演藝人員和學生有了安身立命之處，由此可見江安風氣之開明。

　　若究其文風鼎盛，風氣開明的原因，應該歸功於當地幾戶書香門第的仕宦人家。

　　江安申家，雖然是經營醬園發跡，卻也受到這種風氣的影響，崇慕傳統，保存了孝悌傳家的古風，三代四房不曾分家，仍共居同爨。而且，在家中設有學塾，教導子弟自幼習讀經書。

　　到了民國成立，子弟們只要有志氣，願意負笈異鄉讀書的，不論男女，都無條件支持供應。因此，申家子弟紛紛外出求學，帶回來的，不僅是外面世界新異奇巧的物事，也帶回了新思潮、新見識與新風氣。

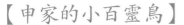

生命的樂章

【申家的小百靈鳥】

一九二九年農曆十月五日，申家宅院裡傳出一陣清亮的兒啼：四房的少奶奶生了！各房的家人都很快得到了訊息：「是個女娃子！」「好！好！女娃子好！四房已有了一個孫子，再添個孫女，一兒一女一枝花！」申家各房親眷紛紛的向四太太道賀。四太太望著襁褓中眉清目秀的小孫女，笑得合不攏嘴。依照族譜，這孩子的排行是「學」字輩。十月初生的，木芙蓉正盛，家裡的長輩，就為這新生的「小女娃子」取了個很女性化的名字：「學蓉」。

就四房來說，學蓉上面只有一個哥哥學釗。就整個申家三代同堂的大家族來說，她堂房的堂哥、堂姐們可就多了！熱熱鬧鬧的一大家子人，平時還好，逢年過節時，負笈異鄉求學或在外地工作的家人都回來了，上上下下幾十口人，單是自家人慶賀年節，就像人家小村鎮年節賽會似的，熱鬧非凡。

得風氣之先，他們家有一架風琴。許多叔伯、兄姐都會彈琴；還有些會吹笛、會唱歌、唱曲，家裡的音樂風氣很盛。

家中的老人，對孩子們課餘之暇吹彈詠唱，不但不反對，還不時舉行「家庭同樂會」，讓有才藝的孩子們，輪番上臺表演「獻藝」，斑衣戲彩一番，以娛親長。

學蓉從小聰慧，又長得漂亮可愛，很得人緣，從小就跟在堂哥、堂姐後邊，有模學模，有樣學樣。在這樣音樂風氣濃厚的家庭裡成長，聽堂哥、堂姐們唱歌，她雖然年紀小，還鬧不清唱的內容是什麼，卻也一學就會，唱得有腔有調，有板有

▲ 小學時代討人喜愛的模樣。

眼。天生一副清亮婉轉的歌喉，又喜歡唱歌，只要家裡開「同樂會」，都少不了她的節目。她天真爛漫，又賣力認真的表演，也總逗得家人為之開懷，博得最熱烈的掌聲與讚賞。甚至，江安城裡，申家的親友們都知道：申家有個聰慧靈巧，唱起歌來，像隻小百靈鳥兒一般的小姑娘。

見堂哥、堂姐們上學，才四歲的她，也吵著非要跟著去「上學」不可。家人看著好玩，無可無不可的隨著她去，所以，她才四歲就進了小學。年齡雖小，憑著生性好強，不甘落於人後的心理，她跟著大孩子認認真真的唸起書來，居然仗著天資的聰慧，也名列前茅，更贏得家人與師長的一致讚許。

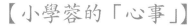

【小學蓉的「心事」】

　　但，年齡漸長，這個外表甜美幸福的小女孩，卻有了「心事」；她其實心裡並不如外表表現的「快樂」。

　　一方面，一開始憑著聰明輕易跟上的學業，到八、九歲之後，就越跟越吃力了。功課的落後，造成學蓉心理很大的挫折與壓力；當時，她不知道，這全不是她的錯。只因為她年紀太小，體力、悟力是不能揠苗助長的。年齡不到，有些功課就是不開竅，實在也怪不得她。另一方面，卻來自她的家庭。

　　她是個天生心思纖細敏感的孩子，年齡漸長，漸漸感覺到在這樣人口眾多的家族中，自己的「家」，跟堂哥、堂姐們的「家」，雖然同在一個大宅院裡，彼此卻是「不一樣」的。事實上，從日常衣食的精粗，到家中僕婦相待態度的冷熱，她都感覺出了她與他們之間的落差。

　　造成這落差，在於她祖父的早逝，與父親的「失職」。

　　她家這一房，是申家祖輩四房中，人丁最單薄的一房。她的祖父雖是四房中最小的弟弟，卻不幸英年早逝，留下了孤兒寡婦，撒手西歸。

　　因為沒有分家，家境也還富裕，幾位伯祖，謹守著忠厚傳家的倫常禮教，二話不說的擔負起贍養這一房孤寡的責任。所以，這一房雖是孤兒寡婦，並沒有因而淪落到孤苦無依，或受人欺凌的地步；四房和其他各房一樣，按月照家裡的人數拿「月例」，吃、穿不缺的都由「大官中」供應。

　　雖然衣食不缺，卻當然比不上其他三房，第一代有德高望

重的伯祖當家作主，第二代有已然成丁的叔、伯頂門壯戶；不論在自家管事支薪，或是在外面工作，都具有「生產力」，也另有收入，不必完全靠著「大官中」。

而她「家」，祖母喪夫之後，一心指望著兒子成家立業。因此，學蓉的父親申立志（字雪琴）先生成年之後，就在祖母作主下，「親上加親」的娶了表姐姜淑賢女士為妻，並一舉得男，生下了一個兒子。

在傳統上來說，娶妻生子的他，算是已盡了為這一房「傳宗接代」的責任。所以，當他提出負笈外出上大學的時候，家中長輩無異議的同意了。

當他走出申家宅院，考進了當時全國最有名的「北京大學」經濟系讀書，才見識到外面的世界是多麼的寬廣，學問又是如何的浩瀚。

畢業之後，他以優異的成績，立時應聘到重慶的船公司任職。照說，四房應該因此改善門戶，揚眉吐氣才是！然而，在幼年的學蓉記憶中，幾乎不太記得父親的模樣；父親在外地工作，難得回家一趟，就算回來，也如蜻蜓點水，住上兩三天，在祖母膝下「晨昏定省」一番就走了。更令學蓉不解的是：父親對家族中其他的人，都和顏悅色，有說有笑，唯獨對自己的妻子，學蓉的母親，卻彷彿視如無睹，冷漠得如同陌路。而且，說是在外工作，也沒見他拿錢回來改善家人的生活！四房留居江安的三代四口，仰賴的還是「大官中」！

堂哥、堂姐們的爸爸不是這樣的！她的叔、伯們，不管是

在家族事業裡管事支薪，或是另外有工作，大多長年住在家裡。她的堂哥、堂姐們，回到家，就是有爹疼娘愛的！一家人親親愛愛、歡歡喜喜的過日子。而且，因為這些叔、伯是另有工作收入的，物質生活也明顯的比四房富裕得多。誰也不像她，一年難得見到爸爸幾天。

寡居的祖母、獨居的母親，雖然對她也百般的慈愛疼寵，但，她卻敏銳的在她們的眉宇間，察覺到伯祖母、伯母、嬸娘們所沒有的愁鬱。

小時候，她只覺得奇怪。漸漸長大，從叔、伯、姑、嬸不經意的閒話間，她才知道原因：父親與母親雖然是「親上加親」，卻感情不諧。更令學蓉傷心而難以接受的是：父親對母親不忠，他在外邊已有了外室！他的工作收入，顯然「養」那個「家」去了，又哪有餘力顧及這一門的寡母和妻兒！要不是家中還有祖母在堂，她甚至懷疑父親是否還會回申家宅院來！

怎怪得申家四房冷落蕭條？事實上，四房一門，祖母是寡婦，母親是棄婦！識字漸多之後，學蓉也跟著兄姐們看小說，當她看到《紅樓夢》裡林黛玉寄人籬下的悲苦心情，她更了解了自己的處境。雖然，她不像林黛玉那麼孤伶無依，她有祖母，也有父母，但事實上，她們四房，也跟林黛玉一樣是「寄人籬下」的！她不禁陪著林黛玉落淚；不是為賦新詞的「多愁善感」，而是感同身受的「同病相憐」！

沒有人知道這小女孩的心事；忠厚人家，各房之間，彼此應有的禮數是都維持的，其間微妙的落差，她卻「如人飲水，

冷暖自知」。這種敏感，使小小的學蓉，在別人還懵懵無知的年齡，已經因著了解四房的現實處境，而學會察顏觀色了。她知道，她必須乖巧、可愛，必須知趣，識得眉高眼低。因為，她雖然也是申家的一份子，但因著祖父的早逝，父親的「失職」，等於是沒有生產能力，「寄人籬下」的弱勢族群！堂哥、堂姐們可以嬌縱、任性，她不可以！她一定要乖巧、懂事，謙和、有禮，才能討得長輩們歡心。

堂哥、堂姐們可以見到什麼好吃、好玩的物事吵鬧著索取，她不可以！他們有祖父、有爸爸，可以要，可以求，疼孩子的祖、父自然會拿出私房錢來滿足子女的需索。而她家裡只有奶奶和媽媽，沒那些閒錢來為她買屬於「富而好禮」的非生活必需品！

她的自尊、自重與自愛，使她絕不肯在堂哥、堂姐們有了什麼她沒有的吃食、玩物時，露出艷羨的神色來。有時，伯母、嬸娘們會好意的分給她一份，但這種分享，帶給她的難過遠大於快樂。她雖然也接到手中，並禮貌的道謝，卻無法像堂哥、堂姐們那麼理所當然的歡天喜地。敏感的她，不能不懷疑其間憐憫與施捨的意味；也許她們都是好意，但這番好意卻使她感覺著壓抑與委屈。

她不想要別人的同情、施捨！只想快快長大！早早離開這個讓她心裡感覺壓抑委屈的地方！

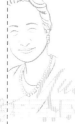

【何去何從】

　　因為不及齡入學，帶給學蓉相當大的學業壓力，尤其是數學，簡直慘不忍睹；還好，其他的科目都還過得去，她也順利的由小學升上了初中；才十三歲，就從初中畢業了。初中畢業，學蓉面臨了人生第一個轉折。

　　首先，她改了名字。在讀書漸多之後，她嫌「蓉」字太俗氣，自作主張的改成了「學庸」。家裡人於此也不理論，由著她去。

　　其次，她的父親，因著抗戰軍興，轉到成都任職。她的堂兄準備到成都去上協和醫院附設的協和高中。父親表示，江安的高中水準不及成都，成都的「華美女中」是後方首屈一指的教會學校，他希望女兒能到成都考華美女中。

　　學庸的心情陷入了矛盾之中。女兒渴望父愛，是一種天性。但，她在對父親的愛中，又有著怨抑

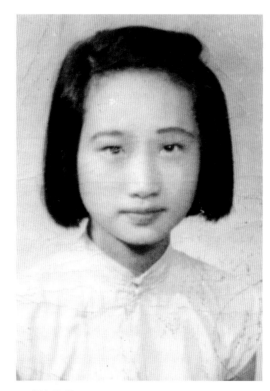

▲ 初中時代。

與不滿。

比她小十歲的弟弟是懵然無知的；比她大七歲的哥哥，對父親的態度，則完全是一個叛逆青年。他在高中畢業，同齡的堂房兄弟都積極準備考大學的時候，就毅然放棄了升學，選擇了「就業」，在家族事業中管帳，以便支領一份薪水，改善四房的蕭條景況。

也許心中的壓抑太深，肩頭的負擔太重，他脾氣暴躁，又沈默寡言。家裡不但弟、妹們對他都十分敬畏，連母親也處處容讓。於是，年齡雖不大，卻負擔起家計的他，儼然成了四房實質上的「家長」。

父親回家，學庸對父親雖覺陌生，還是親近的。哥哥卻冷然相對；就像父親對母親一般，他對父親也視如無睹。父子之間，竟是一句話也不說。也許是心存內疚，父親也沒有一言責備，父子形同陌路。

去成都，還是不去？學庸知道，她面臨了人生的轉捩點，她一直都是想離開這氣氛低沈的家庭的。若去成都，跟著父親，生活當然就完全不一樣了。如果能如願的進入華美女中，她的未來，必然會光明得多。

但，她知道，在成都，爸爸另有一個「家」。從家人的口中，她知道這位「姨娘」已為爸爸生了兩男一女。她是怎麼樣的一個女子呢？聽說，她姓閔，家世很好，自己也是師範畢業的；當時的女孩子們，唸師範，出來當「女先生」是了不起的事！她實在不明白，這位閔姨既然有這樣好的家世、學歷，為

什麼甘心跟著她的父親不明不白的屈居為妾？

當然，她也明白，在父親心目中，一定沒有把她當妾，甚至看得比他的正室還重！事實上，他根本沒有把江安的「糟糠之妻」放在心上。在成都，父親的同儕眼中，已與父親生兒育女的她，當然就是名不正卻言順的「申太太」！

學庸知道，如果到成都讀書，勢必與父親同住。她不知道的是：在這樣一個已然成形的「家庭」中，她何以自處？這位她心中一直敵視的女子，又將以怎樣的態度對待她？她會不會淪為被虐待的「小可憐」？

而且，她也捨不得離開她可憐的母親。哥哥是那麼的不體貼，弟弟又太小，若連她這個貼心的女兒都離開了家，母親怎麼辦？

哥哥還是一貫的冷漠，不表意見。她的母親卻鼓勵她去；也許，她認為，學庸的父親雖然不愛自己，還是愛女兒的。學庸跟著在公家機關任職、又在大學兼課，有身份、有地位的父親，比留在她身邊，在申家宅院中虛度光陰，會有更好的前途。為了女兒的未來著想，她是寧願隱忍寂寞與痛苦的。

她好言開導學庸，去看看情況再說：「要不好，隨時都可以回來嘛！」

倚父喪母兩樣情

【父親的家】

學庸跟著堂哥到了成都。父親見到她很高興，指著她對一個年輕女子說：「這是學庸，我的大女兒。」

又對學庸說：「這是……妳就喊閔姨吧。」

學庸緊緊的抿著嘴，低下頭看著自己的鞋尖，就是不肯喊；她覺得，她要喊了，就是對母親的背叛，那是她抵死也不肯做的！

父親有些失望，有些為難。倒是閔姨落落大方，也沒有什麼不悅的表示，回頭把自己的兒女招到跟前，指著學庸說：「這是你們的姐姐，你們就喊大姐姐吧。」

她最大的孩子，大約五歲，下面的更小，其中還有一個癱在床上，不能走路的小男孩。他們好奇的睜著清亮無邪的大眼睛，怯怯地看著這個一臉冷漠、陌生的「大姐姐」。學庸也看著他們；面對著這些正在最可愛的年齡，天真爛漫的小弟妹，學庸怎麼也硬不起心腸來。她不覺卸下了防禦的甲冑，露出了笑容。

也是「血濃於水」的天性吧？他們看到「大姐姐」笑了，也都露出了笑容，忘了羞怯，圍過來，仰著小臉，親親熱熱的喊：「大姐姐！」

一聲「大姐姐」，打動了學庸的心。不論如何，他們是無辜的。而且，他們都是她同父異母的弟弟、妹妹呀！

堂兄順利的考上了協和中學，她考華美女中卻落第了。這對她造成了嚴重的打擊，令她驚惶之餘，頓覺前途茫茫。父親倒是安慰她：「除了華美，成都的好高中，還有好幾所呢！」

但，在成都的任何一所高中讀書，她都勢必得住在家裡。而她，就是不想住在家裡……

在成都「家裡」的父親，與在江安判若兩人。他對閔姨親密而尊重的態度，與對學庸母親的冷漠，也有雲泥之別。這令學庸非常不平，卻又不能不承認，若論匹配，閔姨與父親的確匹配得多！她的母親雖然賢孝可風，但只粗識字，能理家、記帳而已。閔姨卻讀到師範，學問好得多；而且，不論風度、談吐、氣質，乃至衣裝打扮、待人接物，都不是她母親能望其項背的。但，無論如何，她也不該陷她母親於痛苦！

因此，對這位閔姨，即使不說敵意，她也絕不願親近。而閔姨對她，也始終保持著淡漠與距離。平心而論，閔姨是很明理、會做人的，對她的態度，說不上關切，當然更沒有噓寒問暖的慈愛，但也絕沒有苛待凌虐，只是彼此淡淡的相處相待而已。倒是對她同父異母的弟妹們，學庸真產生了手足之情。她喜歡他們，他們也喜歡她，成天圍著她「大姐姐長」、「大姐姐短」。尤其那個癱在床上不能走路的小弟弟，對她更是依慕信賴。她對這可憐的小弟弟，也有著無比的憐愛，心甘情願的細心照顧他。她與閔姨相處的期間，從沒有喊過一聲「閔

▲ 離家求學的高中時代。

姨」。除非面對面直接說話，她們彼此有什麼事，都經由弟妹們傳達：「告訴你媽媽……」「跟大姐姐說……」

雖然在「父親的家」裡，她仍擺脫不了「寄人籬下」的感覺；這個家是父親的，也是閔姨的、弟妹的，卻不是「她的」！眼見父親與閔姨的和睦親密，一家人共處的溫暖和諧，她感覺自己始終是無法融入其中的「外人」。也許，並不是他們不接納自己，而是她拒絕融入；她是「母親的女兒」！她無法忍受對自己的母親冷漠，對自己兒、弟無情的父親，卻對另一個女子深情如此、另一群兒女慈愛如此！這一切，令她深覺矛盾、痛苦。她只想「眼不見為淨」的「逃」出這個「家」去！

因此，雖然成都有那麼多的高中，她卻報考了新都的「銘章中學」。新都是四川以盛產桂花聞名的地區，在九秋桂月，真是香聞十里。而她報考「銘章中學」唯一的理由，卻是：新都距離成都四十里，以當時的交通情況，絕不可能通勤，勢必住校。

她終於如願以償，考上了「銘章中學」，名正言順的離開了「家」。

【喪母之慟】

「母病危，速歸！」

高一下學期才結束，一封電報，驚得學庸魂飛魄散。

她心急如焚的趕著回江安故鄉，一路上，只覺「心急馬行

遲」！從成都回江安，根本沒有任何交通工具可以直達。來時的悠遊心境，使她並不覺得路途遙遠；如今，卻只恨鄉路迢迢！由車換船，由船轉車，過了好幾天，她才跌跌撞撞的回到了家。

一進門，看到家人的慘淡神色，她心中一痛；她知道：她來遲了！才五歲的小弟弟披麻戴孝的向她奔了過來，放聲大哭：「姐姐，媽媽走了……」她與弟弟抱頭痛哭，悲痛欲絕。家人難過的告訴她，因盛夏溽暑，必需儘快的處理後事，所以無法等她回來見最後一面。她回到家時，她的母親已經安葬多時了。她哀哀痛哭，然而，她的淚、她的悔，都已徒然。

十五歲的她，失去了母親！

撲倒在母親墳前，她哭得肝腸俱斷。早知如此，她是絕不會離家的！如果她不離家，有她陪侍著媽媽，有她分憂解勞，也許……然而，天下什麼都有，就是沒有「早知道」，沒有「也許」……

喪母之痛，痛徹心腑。想到母親因著「遇人不淑」，在申家，她身兼孝媳、賢婦、慈母，本身沒有半點過錯，卻因為得不到丈夫的憐愛，竟使她的生命是那麼的悲苦黯淡，半生寂寞，最後只落得抑鬱而終！而她無情的父親，竟是母親亡故，都不肯為她回家一趟！

想到因為父親的失職，為了家計毅然犧牲自己、放棄了學業的長兄；想到她在申家宅院處於弱勢，陰鬱而不快樂的家，對照著成都那豐足、和樂，屬於父親和閔姨的家，她為之憤憤

不平！她不能不怨父親，是他的偏頗與失職，造成了他們的痛苦！而他卻好像根本不知情的若無其事！

他怎麼可以不知情？他怎麼可以若無其事？她要他知道，知道因為他的不負責任，讓他的妻子含恨而歿、讓他的兒女承受了多大的痛苦！

她感覺心寒！盛夏的暑熱，卻融化不了她心底因著喪母之痛，和對父親的怨恨而凝成的一大片冰。於是，她寫了一封信給父親，寫得聲淚俱下。她不知道父親接到信會有什麼反應；她顧不了那麼多，她只是要他知道、就是要他知道，她的不滿與不平！信寄出後，她才開始有點忐忑不安；父親會不會生氣？會不會一怒之下，不再認她這個女兒？會不會……

父親回信了，他沒有表示抱歉，卻也沒有生氣。只是告訴她，他永遠是愛她的，至於他與她母親之間的恩怨愛恨：「妳還太小，不會懂的。等妳長大了，就會瞭解了。」她默然讀著這封來自父親的信，一讀、再讀，她覺得心裡的那一片冰開始消融了。她忽然感覺，也許，為這不幸婚姻痛苦的，不僅是母親。其實，在這婚姻中，父親也是不快樂的。她不能不承認，父母之間各方面的落差都太大了，事實上，父親與閔姨更匹配得多。或許，天下最難割斷的就是親情吧？父親的信，撫平了她心中長久以來的隱痛與傷痕。她仍然為母親抱屈，仍然無法從心裡接受必然順理成章成為「繼母」的閔姨，但，她原諒了父親。

生命的樂章

音樂夢峰迴路轉

【樂觀院裡的人生新頁】

父親決定將祖母接到成都奉養。即將結婚成家的哥哥，當然是絕不肯去的，而且還堅決表示，他會承擔起幼弟的養育責任，而不願他「落到晚娘手裡」！當然，在母親去世後，閔姨一定會「扶正」，成為他們名正言順的繼母！

學庸呢？她該何去何從？回到成都嗎？還是留在江安？這兩邊，對她來說，都同樣是寄人籬下！她又一次覺得自己前途茫茫，不知該怎麼辦。

一心想學音樂的堂姐學嘉，接到在重慶工作的姑姑來信說：重慶師範的音樂科正在招生，已替她報了名，要她到重慶去，準備參加考試。

學嘉非常高興，又有一點憂慮；從江安到重慶，有好幾天的路程，她一個女孩子上路

▲ 重慶師範時代。

不方便，家人也不放心她一個人單槍匹馬的到重慶去！

「學庸在家，一想起她娘，就哭哭啼啼的，怕要把身體都哭壞了。不如就讓她陪著學嘉到重慶去；學嘉一路有個伴，學庸也好到她姑姑家散散心。」

家裡的長輩提出了建議，學嘉也再三的央求她。她也覺得，如果沈溺在喪母之痛中傷害

▲ 與姑姑、姑父一家人合影。

了健康，恐怕反令亡母九泉不安，於是決定接受建議，陪堂姐到重慶去。

其實，她們並不擔心路上會有危險；申家歷來與四川地方的「袍哥」關係深厚。申家子弟出門，自有「道上」的袍哥一路護送。

抵達了重慶，姑姑對這一雙小姐妹自然呵護周到。到了考試的那一天，她陪著堂姐到重慶師範去應考。

重慶師範位於嘉陵江畔的北碚，她們進了校門，學庸看到音樂科題著「樂觀院」的匾額，就喜歡上這個地方，覺得這正

是自己所嚮往追尋的境界。又聽到教室傳來各種悠揚的樂聲，更彷彿是到了另一個安詳美麗的世界，兩姐妹都為之陶醉。

學嘉很高興自己已經報了名，只要通過考試，就將成為「樂觀院」中的一員。學庸卻非常遺憾：她沒有報名！

在學嘉報到的時候，學庸鼓起了勇氣，問校方的工作人員：「可不可以臨時報名應考？」

知道希望渺茫，但不甘心問都不問一聲，就放棄了那微渺的希望。大出她意外，她得到的回答是：「可以呀，妳就報名吧。」

▲ 與堂兄學鎣（後）及堂姐
學嘉（左）。

喜出望外！她連忙報了名，與學嘉一同應考。除了一些學科之外，主要的術科考試是唱歌。學庸本來就有一副天生的好嗓子，又愛唱，雖然沒有受過正式的聲樂訓練，卻也唱得中規中矩，悅耳動聽。而且，她們雖不認得五線譜，因為家裡有風琴，看著簡譜，也能把歌曲彈得有板有眼。

兩姐妹雙雙考取了重慶師範的音樂科，成為她們原先欣羨的「樂觀院」裡的一員。就這麼峰迴路轉的，學庸不必再為留在江安或到成都煩惱了，她上了重慶師範！在

「樂觀院」裡，在音樂聲中，她感覺找到了「安身立命」的所在。

重慶在抗戰的末期，物質生活相當的艱苦。尤其學音樂這種屬於「富而好禮」的科目，更是艱難。師範學校，培養的是「十項全能」的音樂師資，重視各種的術科技藝。器樂、聲樂、視唱聽寫、樂理和聲、合唱指揮……沒有一樣可以輕忽。

術科科目中，學庸最喜愛的是鋼琴。然而，因為抗戰時期物資的艱窘，鋼琴是奢侈品，學校裡的鋼琴不但舊，數量也少。粥少僧多，大家都排著隊搶琴房，練習鋼琴，變成一件極為可珍可貴的事。自力救濟的方式，是自己畫琴鍵，先在紙上練習，搶到琴房的時候，再把握時間，在琴上彈奏。學庸就常利用深夜，大家睡覺的時候，點著蠟燭到琴房練琴。那種又興奮、又緊張、又害怕的心情，對她來說，真是別有一番滋味在心頭。

不但鋼琴，連樂譜也是珍稀之物，別說「物以稀為貴」，就是有錢也不見得買得到。因此，只有向老師借了譜來，從五線譜的譜線，到一個個的「豆芽」，全靠手抄。因為當時的紙又薄又粗，根本沒法用，為了抄譜，還得自己裱紙。因此，大家都練出了一手裱紙、抄譜的好手藝。學庸因為喜歡鋼琴，曾抄過整本的小奏鳴曲。抄到後來，抄譜的方式，也有了改進，他們利用刻印的方法，刻下二分音符和四分音符等「豆芽」，像蓋章似的，蓋在五線譜上。當然，效率是提高多了，但是得非常小心，一個不留意，可是會「前功盡棄」的。

日子苦嗎？也許！但，處於這樣單純，又「仙樂風飄處處聞」的環境中，她年輕的心卻如魚得水，充滿了快樂。

　　一年間，她從一開始只會看簡譜，連五線譜都不認識，到漸入堂奧，能演奏出一首首悅耳動人的曲子；從只知道獨唱、齊唱，聽到二重唱的《本事》就「驚為天人」，到領略四部合唱的和聲之美……她積極而投入的在這音樂的海洋中泅泳，像塊海綿似的吸收著音樂的蜜汁。她非常喜愛鋼琴，但不久就意識到：在鋼琴演奏方面，她是不可能登峰造極了。因為彈琴需要從小練習的「幼工」，而她是「半路出家」才學彈鋼琴的。更何況，她能練琴的時間少得可憐！她不可能達成做「鋼琴家」的夢了！但，她並不太沮喪，因為，她的老師們對她另有期許呢！

　　發現她具歌唱天賦的，是上海音專畢業的楊樹聲老師。學校中常有音樂表演的活動，學庸常擔任獨唱的節目。楊老師發現，這個外表看來像「小香扇墜」，個頭嬌小的女孩，是一塊女高音的璞玉，只要善加琢磨，一定能在聲樂界大放異彩！

　　如千里馬遇到了伯樂，在楊老師鼓勵之下，學庸對自己充滿了信心。她不再三心二意了，決意好好的在「聲樂」方面開創出自己的一片天來！如果，真如楊老師所說，她是一塊璞玉，那她就要靠著後天的努力，把自己琢磨成器！讓自己天賦的美好歌喉，有最淋漓盡致的展現！她入學時，已到抗戰末期，日本正在做困獸之鬥，大後方充滿了同仇敵愾的亢奮鬥志。

　　抗戰終於勝利了！整個重慶沸騰了起來。狂喜之後，學庸又面臨了兩難的局面。原先因著抗戰遷移到大後方重慶的機關、學校，紛紛準備「復員」返鄉。重慶師範，前身本是南京的「江寧師範」，從南京遷到重慶後改名的。抗戰勝利，學生們都要各自歸鄉，學校也準備遷回南京去了。

　　對跟著政府流亡到四川來的百姓和學生來說，復員的意義是「回家」。而對本來就是四川人的學庸來說，這卻意味著「離鄉背井」了。

　　她捨不得家人，也捨不得她未竟的學業。姐妹倆商量後，決定先回家向家裡親長稟報辭別後，再到南京歸隊，完成學業。臨行，她把自己的一些行李，包括心愛的小提琴都托交給一位好同學，約定「南京見」。

　　她沒有再見到她這位好同學和她的小提琴。她們回到家之後，跟著學校到南京的計劃被否決了。長輩們不允許兩個小姑娘離開故鄉，到遙遠的南京去上學。理由很簡單：「要學音樂，成都藝專就有音樂科呀！妳父親又在成都，何必千里迢迢的到南京去？」

▲ 成都藝專時代。

【成都藝專遇良師】

　　沒選擇餘地的，學庸只好跟著堂姐學嘉到了成都。

　　父女相見，自有一番悲喜。父親看到兩年沒見，在各方面好像都「長大了」的女兒，顯然非常欣慰。對當年學庸那封激烈的信，父親一個字也沒有提，她也覺得，與父親的「心結」解了。父親對她說，要她放心好好應考，並表示對她的學業，一定會全力支持。

　　姐妹倆參加了成都藝專音樂科的插班考試。在重慶師範唸完二年級，學業成績優秀的學庸，順利的插進了五專的音樂科三年級。學嘉則低了一班，插入二年級；堂姐成了學妹。成都藝專中，來自重慶師範的同學不少，除了她與堂姐，音樂科還有主修鋼琴的楊雪帆；美術科有魏傳孝、何孔德等。異地相逢，格外的有「他鄉遇故知」的親切。藝專的教師群，大多都是留法歸國的留學生。校長李有行，是留法的畫家；音樂科主任許可經也是留法學音樂的。這些留法歸國的教師們，帶來了法國浪漫、開放的校園風氣。在耳濡目染下，使「到法國留學」成為藝專學生的共同嚮往，也使青春年華的學庸，在成都藝專有著「如魚得水」的快樂。

　　而她，更找到了自己的路：聲樂！她在重慶師範時，在楊樹聲老師循循善誘之下，聲樂技巧已打下了相當堅實的基礎。成都藝專教她聲樂的蔡紹序老師，是位非常優秀的男高音，對她非常賞識，深寄期望。那時中國知名的女高音郎毓秀也住在成都，但因為藝專沒有缺，還沒有進藝專授課。

生命的樂章

學庸求知心切，她的父親也不遺餘力的支持。因此，除了在學校跟著蔡老師學習外，她想在校外拜郎毓秀為師。

她心性坦蕩，並不想把拜郎毓秀為師的事，瞞著蔡老師。郎老師和蔡老師本是上海音專的同學，二人還曾合作錄製過《滿園春色》的唱片。因

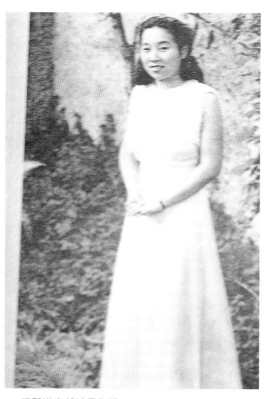

▲ 拜聲樂家郎毓秀為師。

此，她事先就明告蔡老師，她想拜郎毓秀為師，希望能從郎老師那裡得到音樂領域上的拓展。蔡老師同意了，於是，她成為郎毓秀的入室弟子。

郎毓秀也的確不負她希望的，把她領進了更廣大的音樂世界，還把自己珍藏的樂譜借她，讓她抄了很多法文歌。除了音樂，她也在郎老師那裡開始學法文。在她畢業時，郎老師還送她一本法文歌曲的歌譜；在那時，這是有錢也買不到的珍貴禮物。

相逢邂逅締良緣

【郭錚？郭錚！】

學庸就讀成都藝專的當時，社會正在轉型。雖然父母之命、媒妁之言已在大潮流下鬆綁，但，在雙方父母同意下，介紹見面，「先友後婚」的風氣正流行。像她這樣家世良好，本身又優秀出色的女孩子，當然成了各方矚目「相親」的對象。

成都藝專音樂科的學生，經常應邀參加社會上各種的音樂活動，於是，音樂會就成了有心人「相親」的場合。學庸在臺上唱歌的時候，常會看到臺下有親友指著她交頭接耳。而旁邊，通常有一個靦腆的年輕男孩，想必就是來相親的男主角吧？

她不以為意；她的心，已飛向了法國，她的音樂夢土。她已說服了父親，讓她去法國留學，也正積極準備申請學校呢！與她同樣積極準備留法的，是學美術的何孔德。何孔德美術方面的才華已嶄露頭角，是個優秀出眾的藝術青年，深受師長們的期許。因為在重慶師範就是同學，他們平時也走得很近，因而被學校的師生視為最理想的一對「金童玉女」。老師們甚至都為他們盤算好了，兩人畢業後可以先結婚，再一起去法國留學，成為藝術界的「神仙眷屬」！但學庸自己完全不知道，她已經被「盯」上了，對方是當時成都軍校的教育參謀郭錚。

郭錚是個抗戰時期的愛國青年。他是福建福州市人，從小一直唸教會學校，所以有非常好的外文基礎。高中畢業後，先在大後方的「西南聯大」讀了兩年，因著愛國心的激發，「投筆從戎」，重考軍校，學砲兵，抗戰勝利後，留在成都軍校任教育參謀。當時各軍校的校長，都是「蔣委員長」親自擔任，校務則由教育長主持。由於他的英文出色，深受成都軍校的教育長萬耀煌將軍倚重，凡有外賓來訪，他一定在場充當口譯。他還出過中英對照的軍中術語字典，當時軍校的學生，幾乎是人手一冊。

軍校常舉辦各種的音樂活動，邀請成都當地的女學生參加。當地最有名的女子大學「金陵女大」也有音樂系，但，金陵女大的女學生們傲氣十足，對軍校的邀約，是不大理會的。藝專的女孩子們，不但多才多藝，而且落落大方，就成了軍校男生「好逑」的對象。

郭錚注意到申學庸，出於偶然。原先是他的一位同袍看上了學庸一位何姓女同學。那位女同學跟學庸都參加合唱的節目，而且，正好兩個人站在一起。郭錚的朋友指著那位女同學給他看，他的目光卻被她旁邊的學庸吸引了。學庸嬌小甜美，煥發著充滿了自信的青春氣息，使他一見鍾情。

郭錚畢竟是受過教會的西式教育，不但文武兼資，又是當軍校教育參謀的人，不像一般毛頭小伙子莽撞，完全「謀定而後動」。他先把學庸的家世和師承打聽了一番，知道這樣的女學生，不能隨意冒犯。最好是能安排一個適當的機會，請人正

式介紹結識。而最理想的介紹人，當然是她最信任的老師。

於是，他以安排表演節目為由，請學庸的聲樂老師蔡紹序當「顧問」，因而變成了熟朋友。然後在節目安排中，特意安排學庸擔任獨唱，在這樣「順理成章」的情況下，不落痕跡的營造出「近水樓臺」的機會。

蔡老師在軍校的音樂會上介紹他們認識，時、地的合理性，讓學庸「不疑有他」。認識之後，他總在音樂會後殷勤地送藝專的同學們回學校，讓學庸對他留下良好的印象。

藝專的學生，喜歡相約到學校附近華西後壩的茶館去喝茶聊天。在那兒，學庸常「不期而遇」的遇到郭錚與他的朋友

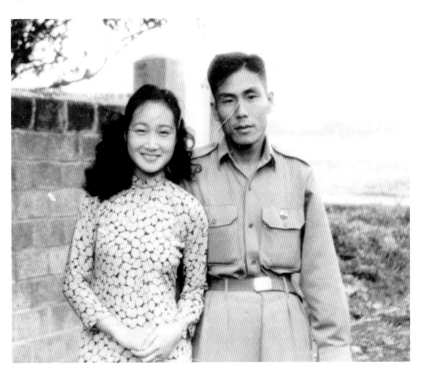

▲ 申學庸和郭錚儷影雙雙。

們。天眞爛漫的學庸並沒有想到她是被有心的「設計」了，只以爲是偶遇。郭錚風度翩翩，談吐溫文，很容易的就讓學庸對他產生了好感。

在得到了佳人初步的青睞後，他展開了積極浪漫的愛情攻勢。住校的學庸，聽到校工喊：「郭錚先生送給申學庸的花。」她訝然：「郭錚？」「郭錚！」

這還只是第一束花。接著，每天固定時間，校工總喊著同樣的話：「郭錚先生送給申學庸的花。」

一束又一束應時令的鮮花，令她應接不暇。自己的寢室放不下，當然與朋友們分享。於是，女生宿舍每一間房間都插著「郭錚先生送給申學庸的花」。在這樣鍥而不捨的鮮花攻勢下，她的芳心，終於被這位「有心人」打動了，雙雙墜入了愛河。

【三生石上姻緣定】

一九四九年，學庸自成都藝專音樂科畢業了！那時，全國都已陷入了動亂，在她畢業前，校長已在左傾學生的逼迫下離了職，由四川教育廳長任覺五兼任校長；在她的畢業證書上署名的校長，就是任覺五。

畢業後，她以優異的成績被學校留下當助教。當她第一次拿到靠自己工作「賺」來叮噹作響的十三塊大洋時，她覺得自己眞的長大了，獨立了，非常開心。

師長們對她的期盼殷切，都希望她能繼續深造。她對政治不是那麼敏感，軍校出身的郭錚卻感覺到「山雨欲來風滿樓」

的警訊。而且，他知道，學庸若繼續深造，不論是出國或在國內，都將離開這個地方，他就會永遠失去她了。於是，他向學庸求了婚。

學庸面臨了學業與愛情的抉擇；自幼心靈一直有著「沒有歸屬」漂泊感的她，一直渴望有個自己的家，渴望著離開現在這常令她覺得不知何以自處的「父親的家」。她不想嫁四川人；她不想侷促一隅，希望有機會到外地去，看看外面的世界。而郭錚不是四川人，郭錚可以帶她「飛出去」；事實上，他的母親、兄、妹都已到了臺灣。他告訴她，如果他們結婚，他們的蜜月旅行，就是到臺灣去省親。

▲ 成都藝專畢業演唱會。

她答應了這婚事。由於郭錚本身的條件，也讓她的父親對這個女婿十分滿意。然而，這件事卻在校園裡掀起了軒然大波。

那時，愛國學生們大多左傾。他們視如偶像的申學庸竟然要嫁國民黨的軍官，那真是「是可忍孰不可忍」的事！

師長們的不滿是另一種：好不容易才發掘了一個可造之才，竟然半路裡殺出了程咬金，「玉女」被愛情迷昏了頭，就這樣為了結婚放棄學業，

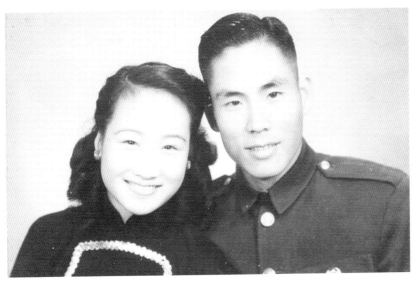

▲ 與郭錚的訂婚照上笑容滿面。

太不值了！

　　面對這樣的風波，郭錚知道激動中的學生無理可喻；但是對愛護學庸的師長，他有話要說！他誠懇的表示：「老師們都認為學庸是音樂的可造之才，埋沒了她是一種罪過。我向老師們保證：我一定不會埋沒她的才華！一定會成全她、造就她，幫助她成功，來給老師們一個交代的！」

　　別人贊成也好、反對也好，都改變不了他們的決心。一九四九年十月間，他們在成都軍校新任教育長的福證下結婚了。許多的老師、同學都沒有來參加婚禮，讓學庸不能不感覺遺憾。但，她並不後悔自己的選擇！她選擇了郭錚做她一生一世的愛侶。

比翼雙飛到台灣

【蜜月無限期】

他們照著原訂的計劃，到臺灣度蜜月。因為郭錚的大哥早在光復之後，以接收人員的身份到了臺灣，已在臺糖公司任職，並把母親、家眷都接了去。郭錚決定先帶著學庸到臺灣拜見他的母親與家人，再決定行止。

他們的計劃是從成都到重慶轉機赴臺。出發時，除了新娘子隨身佩戴的幾件首飾，他們只帶了一只手提箱，裡面除了幾件換洗及出客的衣裳，都是他們帶給家人的禮物。他們的「家當」，當然都留在成都的新居中了；他們原先是準備蜜月後回成都的。到達重慶，局面已經逆轉了；他們訂妥機票的航空公司，已被共產黨接收，原先預定飛往臺灣的班機停飛了。學庸的意見，是回成都去。對政治警覺性比較高的郭錚，堅持還是先到臺灣再說。

幸好，郭錚在軍中人緣非常好，頭面很熟，靠著人情，他們擠上了一班軍方的專機，終於平安抵達了臺灣。

在臺灣，學庸見到了她的婆婆、大伯夫婦和小姑夫婦。他們來得早，都已在臺灣安頓了。見到郭錚帶著新婚妻子回家，一家人當然是非常欣喜。當時，他們都沒有料到，由於局面的逆轉，本來只是到臺灣度蜜月的他們，「蜜月」無限期的延

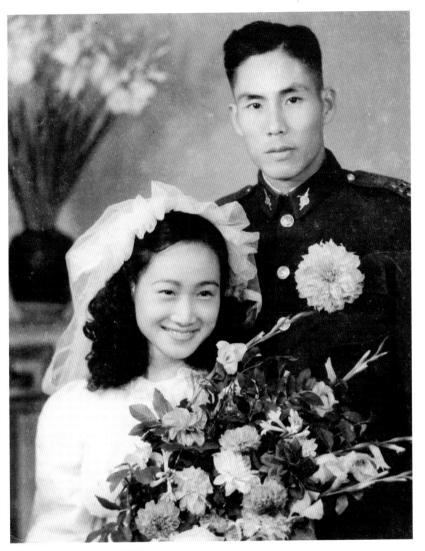

▲ 與郭錚結婚照中幸福洋溢。

長；他們根本回不去了。

　　她的婆婆與大伯都非常溫文明理，大嫂則能幹而精明，家裡的一切，都由大嫂當家作主。當時一般公務人員配給的宿舍

都不大，他們就在大伯家的客廳裡打地鋪。

短時間作客，當然不成問題；若就此定居臺灣，天長日久，這樣佔用兄嫂家的客廳，總是不方便。既然回不去了，總要做個長遠的打算。於是，學庸毅然把身上戴的項鍊、手鐲，甚至結婚戒指都變賣了，買下兩間簡陋的小房子，搬出兄嫂家，然後忙著找工作。

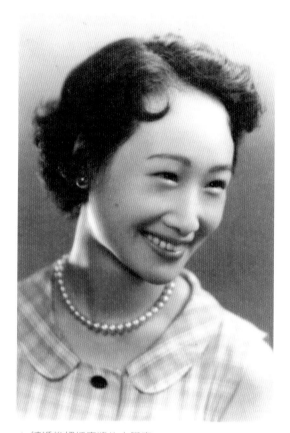
▲ 結婚後初抵臺灣的申學庸。

【定居執教】

很幸運的，學音樂的學庸，在「師大附中」找到了音樂老師的工作。師大附中的男學生們，對這位年輕和善，歌聲動人的音樂老師，都又敬愛又崇慕，更充滿了善意的好奇。

師大附中的教員休息室與音樂教室之間，隔著一個大操

場，每當她走過操場到音樂教室上課的時候，這些又可愛又頑皮的學生，就像當她走伸展臺似的，呼朋引伴的排在走廊邊「參觀」，還不時故意發出一些喧嘩聲，想引她注意，使她有說不出的尷尬彆扭，卻又沒法計較；她知道，這些孩子們毫無惡意，只是純真的少男情懷。她可沒有想到，這群淘氣孩子中，後來還出了不少政治、文教界的名人，像吳伯雄、毛高文，都是當年她的「高足」呢！

教書的收入雖微薄，總差可糊口。只是她除了上班，回家還得做家務、燒火、煮飯，這是她過去從來沒有做過的事，常被煙火燻得涕淚交流。但，她雖辛苦、倦累、手忙腳亂，心裡卻踏實了：她有了真正屬於「自己」的家。

不久，郭錚也歸了隊，向國防部報到。當時，美軍顧問團及第七艦隊正駐防臺灣，他的外語才能，得到了長官的重視，被派到國防部的聯絡局任職。

兩人都有了工作，使他們的生活漸漸步上了常軌。

學庸學的是聲樂，雖然教了書，總覺得自己學的還不夠，希望能覓得良師繼續深造。只是初來乍到，與臺灣的音樂界完全疏隔，誰也不認識，到哪兒去找老師呢？

她心想：要打聽這件事，總得先進入音樂圈。當她聽說臺北有個「臺灣省政府交響樂團」時，就興沖沖的「闖」了進去。

在那兒，她認識了來臺後的第一位音樂界朋友：顏廷階先生。他畢業於福建音專，是出色的男中音，當時任職於省交，

歷史的迴響

國民政府遷台後，一九五〇年六月二十五日，韓戰爆發。杜魯門總統隨即於六月二十七日下令美國第七艦隊看守台灣海峽，以防止國民黨與共產黨軍隊互相攻擊對方。為了協防台灣海峽，大批的協防美軍開始進駐台灣。「美軍顧問團」就是五〇年代美國在台灣成立的軍事機構。

擔任合唱指揮。他的夫人杜瓊英女士則是鋼琴老師，兩人是一對琴瑟和鳴的樂壇佳偶。申學庸與他一見如故，他聽說學庸想找聲樂老師深造，就給她介紹了林秋錦教授。

林秋錦是臺灣臺南人，畢業於東京上野音樂學校聲樂科，畢業後返臺教書，作育英才，對臺灣音樂教育有卓越貢獻。

學庸誠懇拜師求教，林教授在聽她試唱之後，也很高興的收她為弟子。她又有了老師，但在學習上，卻不很順利。主要的問題是：林教授只諳日語和臺語，學庸只會說國語，兩個人語言完全不通，只能靠比手劃腳來溝通。在學庸的記憶中，最深刻的是林教授比著手，張著嘴說：「大！大！大！」

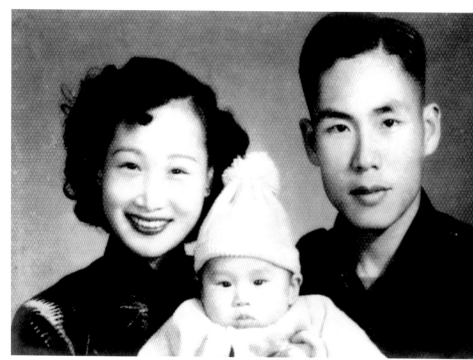

▲ 夫妻倆喜獲麟兒——郭英聲。

雖然如此，林教授對這個弟子還是很滿意。入師門不久，林教授開「林秋錦學生音樂會」，學庸就被安排唱「壓軸」！曲目是《蝴蝶夫人》歌劇中的詠嘆調〈美好的一日〉。

【喜獲麟兒】

學庸發現她懷孕了。才二十歲的少婦，感覺挺著大肚子到學校上課，讓她害羞而不自在。郭錚了解她的心情，建議她辭去工作，安心待產。懷胎足月，學庸在「婦幼中心」一舉得男。郭錚為這個長子命名「英聲」。

由於韓戰爆發，盟軍急徵精通中、英文的翻譯人才，對郭錚來說，這正是他一展長才的機會。於是，他立刻應徵，以他的優異條件，很快的被聘為盟軍翻譯。這當然是喜事一件。唯一讓他們感覺為難的是：郭錚工作的地點不在臺灣，而在韓國的板門店。在她初為人母，正需要有人照顧呵護的當口，郭錚又應聘要到板門店去，更讓她惶惶不安。

郭錚不放心讓學庸一個人住在那破陋的小屋裡，獨自撫育初生嬰兒；而兄嫂家人口眾多，學庸帶著初生嬰兒，也不便回兄嫂家去打地鋪。於是，行前，他把學庸交託給最好的朋友任鎮萬夫婦。那時大陸來臺的人們，生活大多不寬裕，但任家人都非常的友善熱誠，把學庸當成一家人，一點也不見外。在學庸坐月子期間，任家對她更是呵護備至，照顧周到，使學庸非常感激，深覺：其實真正好朋友之間的情誼，有時是更勝於親人的！她仍住在別人家，但，她卻感到安然自在。

歷史的迴響

板門店，位於朝鮮半島中西部，北緯三十八度線以南五公里處。以前，這裡是一個名不見經傳的小地方。一九五三年七月二十七日，朝鮮停戰協定在這裡簽字，使板門店揚名於世。一九五一年七月十日南北韓以軍事分界線的板門店，為停戰談判會場。軍事分界線兩邊各兩千米為非軍事區，以避免雙方發生摩擦。當時，這裡什麼建築也沒有，談判在帳棚內進行。停戰協定簽字的前一天晚上，工程技術人員奇蹟般地建起了一座有朝鮮民族特色的木結構大廳。如今，這座簽字大廳連同當年談判的會場，都已成為一個具有歷史意義的紀念場所。

東京羅馬習音樂

【赴日展開新生活】

半年後，郭錚調到日本，任盟軍總部翻譯官。離開了戰地，生活也有了大幅的改善，他希望把學庸母子接到日本，一家團圓。他告訴學庸，已得到孫德芳女士的夫婿賴名湯將軍的特許，在日本把家安置好了，要她帶著兒子英聲飛到日本去會合。

原先因著來臺時，在飛機上暈機嘔吐得七葷八素，提起坐飛機就害怕的學庸，為了一家團圓，只好硬著頭皮帶著襁褓中

▲ 穿上日本和服時留影。

的兒子英聲搭乘飛機前往東京。奇怪的是，這一回她竟然什麼問題都沒有。或許，當年是受人呵護嬌寵的小新娘，而這一次卻是帶著新生嬰兒的母親了。「女人是弱者，為母則強」，她一心只想著照顧幼兒，根本把自己的問題都忘了吧？抵達日本，她才發現，這完全是另一種生活了。郭錚為她安排的，不僅是一個舒服安適，有傭人做飯，有保姆帶孩子，不必她再親自操勞的家，更為她安排好

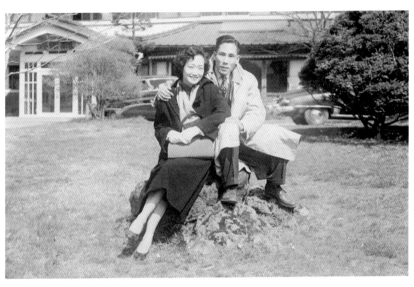

▲ 與郭錚的日本家居生活。

了進入東京藝術大學繼續學習聲樂；他沒有忘記他對成都藝專老師們的承諾：他不會埋沒學庸的才華，一定會助她成功的！

除了進東京藝術大學學聲樂，郭錚還安排她拜義大利名聲樂家狄娜・諾泰賈珂瑪夫人（Mme. Dina Notargiacomo）為師。

狄娜夫人原本是義大利紅極一時的歌劇明星，東京藝術大學趁其環球演唱之便，聘為客座，這一留，就是十六年。她要求嚴格，以脾氣壞、不輕易收學生聞名日本樂壇。當時，她已準備退休回義大利，本來是不肯再收新弟子了，是郭錚想盡了辦法，才讓她同意先聽學庸試唱再說。

沒想到，聽到學庸試唱之後，她深深被學庸的歌聲打動了，深覺這是個可造之才，不但收入門下，而且傾全力栽培這

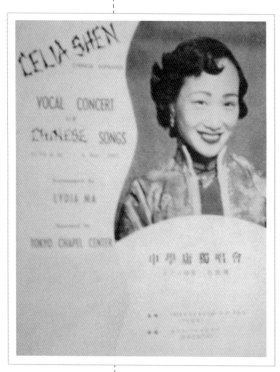

▲ 日本獨唱會節目單。

個稟賦過人的弟子。也直到師事狄娜夫人之後，學庸才發現以前在重慶也好、成都也好，所唱的歌，許多都並不是屬於她本行的抒情女高音的曲目。

在狄娜夫人傾囊相授的指導下，她突飛猛進的向著音樂的高峰飛躍。

追隨狄娜夫人學習兩年之後，一九五三年的三月，她在東京舉行了一場「中國藝術歌曲演唱會」，這是一項創舉，在過去，從沒有人全場的演唱中國歌曲！這一次演唱會在座的包括了日本天皇御弟三笠宮夫婦，及各國的駐日使節。四月，她又在橫濱為文化界舉行第二次的演唱。她精湛的演唱，和令大家耳目一新純中國的曲目，得到日本音樂界的高度好評。

狄娜夫人當然更是欣喜。在她退休，準備返回義大利時，挑選了幾位她最欣賞、喜愛，認為可以造就的學生，隨她赴義大利深造，申學庸也在她挑選的名單中。她認為學庸才剛窺門徑，初入堂奧，就因著她的退休不能更上層樓，太可惜了，因此堅持要學庸跟著她到義大利去繼續深造。

已身為人母的學庸，想到每天起床，就光著小腳丫跑到她床上跟媽媽親親膩膩的可愛兒子英聲，就捨不得。雖然她對音

樂始終不能忘情，但此時此際，卻寧可放棄音樂，也不想離開兒子。

她以為郭錚會支持她身為人母的愛子之情。沒想到，郭錚是個軍人，對自己的承諾，信守到底。他認為，當年對學庸的老師們說過，一定要造就學庸，眼看這願望就要實現了，怎麼能讓學庸半途而廢？堅持她一定要跟著狄娜夫人去羅馬！

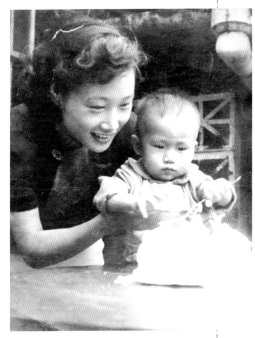

▲ 愛子英聲總喜歡膩在身邊。

但，他也知道，母子之情是最難割捨的。所以，有個「但書」；也許，他認為這樣，對自己的承諾才能交代吧？

他說：「妳學的是西方音樂，總應該去歐洲音樂的發源地看一看。就以一年為期吧；妳去了一年之後，如果還真是想回來，那時再回來！」

【羅馬的音樂生涯】

郭錚親自送她到香港，搭乘義大利郵輪維多利亞號。

在海上，維多利亞號歷經二十八天的航程，駛向義大利。在這段時日裡，學庸天天隨著狄娜夫人勤習義大利語，並跟船

▲ 赴義大利船上的化妝晚會，巧扮印度姑娘。

上的四人樂團練習簡單的會話。在船上的化妝舞會，她穿著印度服，打扮成印度姑娘，贏得了全船人士的驚艷，也為自己留下了美麗的回憶。跟著狄娜夫人到了羅馬後，她進入羅沙堤（Isabella Rossatti）音樂學院深造，走上另一個生命的高峰。

初到義大利的她，時有奇遇。歌劇季開始，這是學音樂的人絕不可錯過的欣賞觀摩機會。狄娜夫人提醒這些女弟子們：第一天的演出，非常隆重，所有出席音樂會的人，都要穿正式禮服參加盛會。於是，雖然學庸買的是一千里拉最便宜的學生票，但為了「入鄉隨俗」，還是挑選了一件黑色繡花，非常華麗的長旗袍赴會。與她同行的日本女同學，也和她一樣，穿上最華貴美麗的和服。

她們一群人興奮地到達劇院，既不認識路，又不熟悉義大利文，看到一個入口就闖，卻不知道這個入口是兩萬里拉一張的貴賓券入口。

她們到了入口處，只見一群記者蜂擁而上，「卡擦」、「卡擦」的照相，還連珠砲似的向她們發問。她們的那一點義大利文，根本無以應付，只有溜之大吉。

最後，她們終於找到一千里拉票券的入口，找到了她們最後一排的位子。從她們位於最高樓上的位子望下去，臺上的人只有一寸高。幸好劇院音響效果甚好，她們還是飽享了耳福，盡興而歸。

沒想到的是：第二天，報上以極大的篇幅，登出了她們盛裝的照片，報導中還稱她們為「東方公主」。這一件「糗」事，讓她們為之啼笑皆非，卻也留下了永難磨滅的回憶。

她在以聲樂為主的伊莎白娜‧羅沙堤音樂院隨珂烏里夫人（Mme. Govuni）學習歌劇，潛心學習了《蝴蝶夫人》、《杜蘭朵公主》、《波西米亞人》等歌劇的唱作。一面學習演唱，她

▼ 赴義大利船上的晚宴，右二為狄娜夫人。

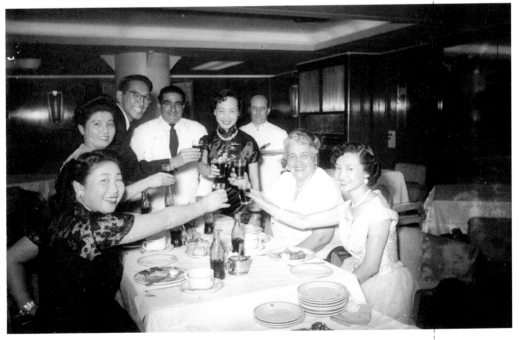

▲ 義大利演唱會上接受獻花。

也不放過任何觀摩的機會，更細心探究幕前、幕後的相關學識、技巧。她知道，當時臺灣的「歌劇」還待「啓蒙」，她願意好好的蓄積、儲備一切有關音樂的知識、技能，以便日後回國貢獻。除了學習歌劇，她又隨男高音彭茲・德里昂（Ponds de Leon）專攻藝術歌曲，並且應邀與老師一起旅行演唱，羅馬、米蘭、那不勒斯、威尼斯、梵蒂岡，都留下了她的足跡與歌聲，也留下了美好的聲譽，因此義大利國家電視公司週年慶，她獲得被邀請參加十五分鐘獨唱演出的殊榮，為當時僻處臺灣的「中華民國」打了一場漂亮的外交戰！

留義一年，她在音樂的造詣上，突飛猛進。幾乎所有的人，包括郭錚都認為，以她的資質，和現有的基礎，應該留在義大利繼續深造，只要假以時日，大成可期。然而，她在一年期滿之後，卻堅持「放棄」自身可能擁有的榮冠，回到東京，回到郭錚和英聲父子的身邊。最大的原因，是為了英聲。

她經常與東京的家裡聯絡，郭錚提起英聲，頗為煩惱：「英聲不乖！」

而英聲「不乖」的事由，聽到她這母親的耳中，卻為之心

碎。

　　原來，英聲非常愛媽媽，年幼的他，無法用言語來表達，只能用行爲。

　　學庸喜歡吃魚頭，小英聲與媽媽共處的時光中，每當家裡吃魚的時候，總看到媽媽高高興興的吃魚頭。他看在眼裡，記在心上，於是，媽媽與魚頭之間，在他的小心靈中，劃上了連繫的符號。

　　當媽媽離開了他身邊，他還是把魚頭當成媽媽的專利品，不許別人吃；而且，總是趁佣人不注意，就把魚頭偷偷的藏了起來。在他的小心眼裡，這是媽媽最喜歡的食物，他要給媽媽留下！爲了保護留給媽媽的魚頭，他要藏在他認爲最「安全的」地方：於是，鞋櫃成了他藏「寶」的所在。總到魚頭腐敗了，臭味四溢，才被家裡的佣人發現。英聲的這一行爲反覆重演，他們無法理解，只歸結於「英聲不乖」！

　　而這「故事」聽在學庸的耳中，她馬上了解了癥結何在，忍不住痛哭失聲。那個可憐的小人兒正用他最純稚的方式，訴說著他對媽媽的依慕和懷念。這在大人眼中讓人生氣的行爲，在他的小心靈中，卻隱藏了多少的

▲ 義大利演唱會後謝幕。

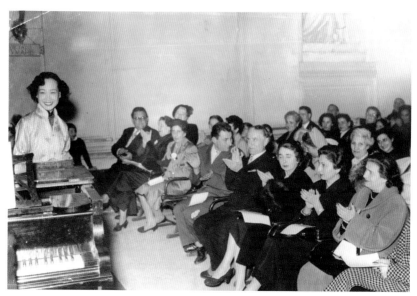

▲ 義大利演唱會現場。

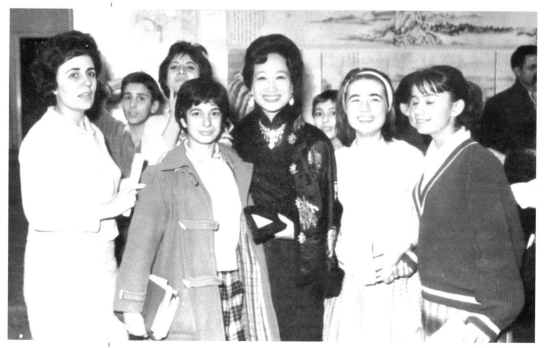

▲ 演唱會後為熱情聽眾包圍。

▲ 與彭茲教授巡迴演唱，於海報前合影。

▲ 漫遊威尼斯時的倩影。

委屈和思母之苦？他的「不乖」，正是他對媽媽發出的無聲的呼喚和吶喊呀！

　　義大利再也留不住她了，她歸心似箭；她對音樂的愛，與個人的成就、名聲，都敵不過稚子對她的呼喚，她可以放棄這一切，但，她要英聲！因此，一年屆滿，她毅然選擇回到了日本與郭錚父子團聚，回到了東京。

▲ 於羅馬噴泉前留下美麗回憶。

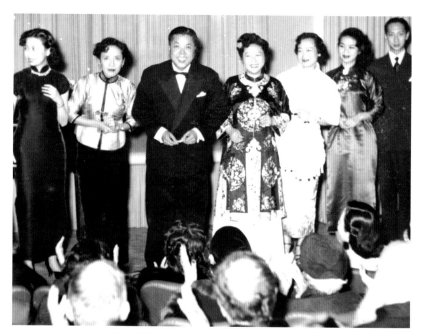

▲ 留義中國聲樂家聯合演唱會。

▲ 義大利電視臺週年慶應邀演出。

▲ 與天主教修會小修生合影。

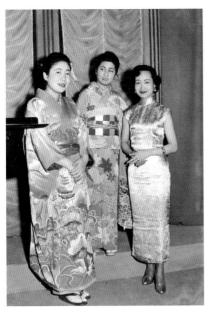

▲ 與留義同學日本女高音澤野純子
（中）、神須美子（左）合影。

▼ 於咖啡座上寫家書。

▼ 與留義習聲樂友人唐鎮（右一）、鄭秀玲（左一）、男高音伍伯就夫人（左二）合影。

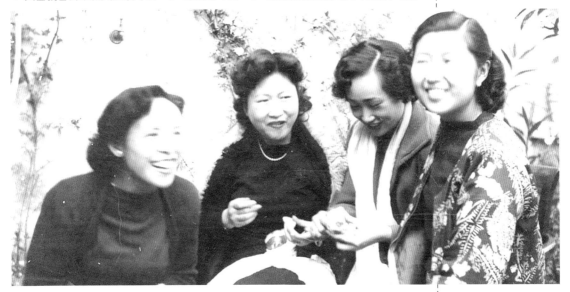

演唱生涯展鋒芒

【大師班中的奇遇】

雖然放棄了義大利的學業，申學庸還是希望自己能繼續學習聲樂。在郭錚的安排下，她進入了上野的東京藝術大學，成為音樂學部主任城多右兵衛教授的學生。

城多教授，畢業於義大利音樂學院，是日本當代的名師。雖然師生兩人，都不諳對方的語言，但因為都略通義大利文，上課時就以義大利文來溝通。城多教授主持的音樂系，常邀請到日本旅行或演出的音樂界名家，到學校開「大師班」指導學生。能參與「大師班」上課的，都是教授們精挑細選出來，自己門下最出類拔萃的優秀學生。

「大師班」的上課方式，是由這些學生在「大師」面前演出，再由這些大師們品評、指導、修正。對學生來說，這是非常大的榮耀。而且，在這些名家內行而專業的指導下，往往能得到很大的啟發與突破。申學庸當時就是經常被城多教授選出參加「大師班」的學生。她記憶最深的是：義大利的名歌唱家塔利亞維尼（Tagliavini）與塔西娜莉夫婦，在日本旅行演出後，應邀到學校開大師班。她當然在入選的學生之列。

這一次，她表演的曲目是歌劇《托斯卡》（Tosca）的選曲〈愛的小窩〉（Non la sospiri la nostra casetta）。沒想到，她唱到

生命的樂章

一半的時候，原先坐在臺下聆聽、指導的塔利亞維尼，竟然站起身，快步上了臺，走到她的身邊，就接唱了下面男主角的唱段。臺下的師生們，都被塔利亞維尼這一突兀而不尋常的舉動嚇住了。

申學庸在完全沒有心理準備之下，也嚇了一跳，只能強自鎮定的照著原來預定的唱段往下唱。整個演出，因而由她一人的獨唱，變成了與這位當代知名男高音的重唱。一曲既終，在場師生掌聲雷動，塔利亞維尼也熱誠的向她道賀，表示是她動人的歌聲，引發了他的共鳴，使熟諳此曲的他，情不自禁被她的歌聲吸引，而忍不住上臺合唱。

這一次與名家同臺演出的事，很快的轟動了整個學

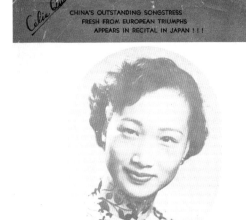

▲▼ 返日後演唱會節目單。

校，校方認為，她是為校爭光。她的師長們當然都引以為榮，同學們也又羨又佩，與有榮焉。於是「申學庸」這三個字，一夕之間全校知名。

【一鳴驚人】

郭錚為了讓她展現在義大利所學的成績，為她安排了幾場在日本的演唱會，讓日本音樂界更有了一番「士別三日，刮目相看」的驚艷。

她沒想到，第一場演唱會上就來了以嚴謹著稱的音樂評論家山根銀二先生。第二天，他以相當大篇幅的樂評讚美她的演唱，表示：這是一場令他驚喜的演唱。他不僅讚美她演唱的唱功，對她的台風，演出時自然的手勢與身段，乃至穿著的旗

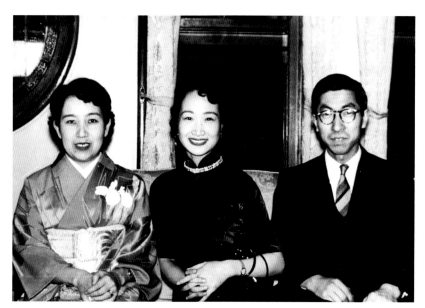

▲ 演唱會後，與日本「皇弟」三笠宮殿下夫婦合影。

袍，都大為欣賞。尤其她唱的兩首日文歌，更得到他的讚賞，認為唱得字正腔圓，字字悅耳。

山根銀二在當代是以嚴格聞名日本樂壇的。因此，他的評語可以說大有「一字之褒，榮於華袞」的份量。許多音樂家甚至連得到他的反面批評都視為光榮；至少他注意「聽」了，認為還值得他一「罵」。更何況申學庸得到的是這樣的讚美！因此，「申學庸」之名，不脛而走；不僅在學校無人不知，在日本樂壇也聲譽鵲起。

日本以演出西洋歌劇享有盛名的「藤原歌劇團」，創團人藤原義江先生當時已年近七旬，是原籍義大利，歸化日本籍的著名男高音。因為他創辦了日本第一個「歌劇團」，而被尊為日本的「歌劇之父」。他看到了山根銀二的評論，知道能讓山根銀二說出讚美的話，是多麼的難得，這一位聲樂界的新秀「申學庸」必然有其過人之處，就到處打聽「申學庸」是何許人也，能當得起山根銀二如此的讚譽！後來他透過申學庸的伴奏，找到了她，並力邀她加入藤原歌劇團！這當然又是別人夢寐難求的榮譽，申學庸卻在幾番考慮下放棄了。主

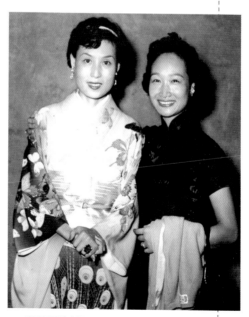

▲ 與藤原歌劇團首席女高音砂原美智子。

要的原因是她自忖：她雖然在義大利學過幾齣歌劇，但最熟悉的也只有《波西米亞人》和《蝴蝶夫人》。其他的戲，雖唱過些選曲，畢竟並不那麼熟悉。而且，她一般的演唱，都是鋼琴伴奏，幾乎沒有機會與交響樂團合作。她自覺以這樣的資歷與能力，不夠擔當職業性的歌劇演出，深恐有負期許，讓這些厚愛她的人失望，寧可拒絕，給愛護她的人，留下美好的印象。她的謙和、虛心，讓日本音樂界對她更為尊重，名聲更盛。以致於芳齡才二十六歲的她，已被列入了當年的「日本名人錄」了。

在日本時期，她還演出了一部由白光導演的輕歌劇《戀歌》；這部戲巧妙的以中國的藝術歌曲、民歌聯綴而成，她與留日的男高音葛英分飾男女主角。她自然的演技，與劇中動人的歌曲，使這部戲在東京首演時，十分轟動。緊接著，歌舞片《花花世界》也請她客串演唱三首中國藝術歌曲，開MTV風氣之先。這三首藝術歌曲的小銀幕影片，一九五四年間，曾在臺灣放映過，使她的聲譽到

▲ 演唱會後，接受外籍聽眾道賀。

達了另一個高峰。

　　她在日本的聲譽如旭日東升，驚動了當時駐日的董顯光大使。當時的臺灣還處於風聲鶴唳的備戰狀態之中，情勢十分緊張，各界對勞軍活動非常重視。董大使在聽了她的演唱會後，認為郭錚出身軍旅，她本身也是軍眷，既已在國外享有盛譽，為國爭光，就應該回國勞軍，讓國人分享她的榮譽與歌聲。

▲ 演唱會後，為聽眾在節目單上簽名。

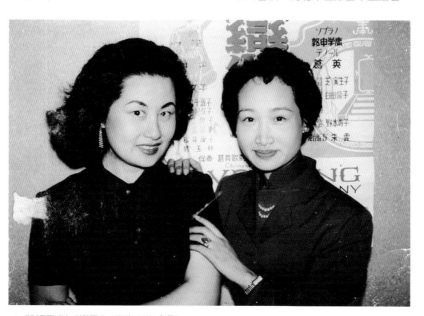

▲ 與輕歌劇《戀歌》導演白光合影。

▲ 《戀歌》演出後，與日本名作曲家服部良一（左）合影。

▲ 客串演出電影《花花世界》，與影星高寶樹（中）合影。

▲ 輕歌劇《戀歌》劇照。

▼▶ 電影《花花世界》劇照。

【唱出祖國的春天】

　　對於返國演唱，申學庸表示非常樂意。於是，在董顯光的安排之下，一九五五年，她帶著與她最有默契的日本籍伴奏，日本名門閨秀宮原淳子，回到久別的臺灣。

　　這一次，她是以揚名國際聲樂家的身份回到臺灣的。除了巡迴臺灣的海、陸、空三軍官校勞軍，並準備在中山堂舉行藝術歌曲的演唱會。

　　初出茅廬，沒有經驗的她，回到臺灣後，受到了國內親友的熱誠接待。尤其四川籍的長輩張群先生、楊森將軍，和她成

都藝專的校長，國大代表任覺五先生都在臺灣，對這位「川娃兒」載譽歸來，興奮莫名，於是邀集了四川同鄉會的鄉親，大開盛宴給她接風洗塵，又輪流作東，熱誠款待這位為四川人爭光的年輕聲樂家。

申學庸還年輕，既感動於親友的盛情，更不敢拂逆鄉長們的好意，幾乎每天的約會都是從早餐排到晚餐。不斷的吃飯、應酬、談話的結果是：到了演唱會的當天，她完全沒有聲音了。這一次的「教訓」，使她了解：演唱會前，一定要堅持生活作息的正常與安靜，才能讓聲音維持在最好的狀態。尤其在演唱會的前一週，一定要謝絕一切應酬，好好保養維護，才能避免傷害了嗓音。

臨陣失聲，她不得不面對現實，在演唱會上向在場期盼已久的聽眾道歉，宣佈當天的演唱會延期舉行，當晚則以她的伴奏宮原淳子的鋼琴演奏來代替。在保養好了嗓子之後，她趕緊補開演唱會「以贖前愆」。在這一次的演唱會上，她終能盡展所學，把在日本與義大利學來的美聲唱法，淋漓盡致的呈現在國人面前，為臺灣帶來了全新的聲樂感受，深受各方讚美矚目。

這一次的歸國演唱，讓她記憶最深的，是應邀在陽明山革命實踐研究院演唱。在座的有先總統蔣公與夫人，還有各院、部、會首長，及軍方的高階將官。雖然那時郭錚還只是校級軍官，「郭夫人」處於雲集冠蓋中，以藝術家的身份，備受禮遇。蔣公與夫人也對她非常親切，在表演中一再的鼓掌；演唱

會後，又親自向她道賀，並對她專程回國勞軍的愛國熱忱大加
褒獎，使她深覺榮幸。

　　在那艱困的歲月中，一九五五年，她曾經以〈祖國，我要
為你唱出一個春天來〉為題，發表過一篇文章，感動了無數的
愛樂者。在文章中，她寫著她離開親人負笈異國的心情：「我
不敢自詡有何特殊成就，卻以為我是一個遠離自由祖國懷抱的
兒女，一個篤愛藝術的中國青年，寄居於異國，除了鍛鍊自己
的藝術而外，我應時時不忘我的國族，而在國民外交陣線上，
我自有充任一名文化小卒的義務！……我還一時不能回到自己
生長的故鄉去，但我足可興奮的是，我已經從我們煥發的民心
士氣，獲得了我所希望的有力保證。我將永遠的鏤刻在心版

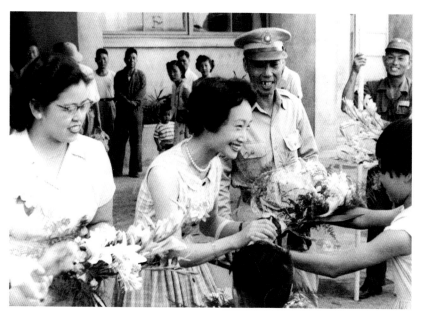

▲ 與伴奏宮原淳子抵臺勞軍接受獻花。

▲ 在軍中廣播電臺錄音。

上，我將更努力地唱出我們民族的春天來！」

【一生的轉捩點】

就在這一次的演出中，她與當時的教育部長張其昀先生結緣。她不知道，這將是她一生的轉捩點。

張部長在聽了她的演唱後，特別約見她懇談。談到國內還沒有音樂學府，張部長希望她能留在國內效力，為當時還是音樂荒漠的臺灣，設立一所音樂專科學校，以培養音樂人才。當時才二十六歲的申學庸，雖然為政府如此重視樂教而興奮莫名，卻又非常惶恐；建校的任務太艱鉅了，她深恐無以勝任，有負重寄。她坦誠表示，她非常感謝張部長的信任，但目前她學業還沒有完成，希望張部長能等她一年，讓她學業告一段

落，再回國效力。張其昀覺得
要她半途荒廢學業，也是可
惜，如果她利用這一段深造的
時間，汲取日本方面音樂學校
的經驗，以爲日後借鏡，等她
完成學業後，也許更勝任愉
快，便同意她先完成學業的要
求，彼此有了她一年後回國貢
獻樂教的共識。

▲ 勞軍演唱會後臺留影。

　　她在日本最後的一段日
子，郭錚已奉調回國。爲了讓
她安心求學，他把幼子英聲先
帶回國，並把她完全放心信託
的日本保姆也帶回臺灣。行
前，他先爲學庸租好了房子，
打點好了一切。她們家本來住
在東京水準最高的文教區「成
城區」，郭錚爲了她上學方
便，在到她的學校一車可達的
車站附近，爲她租了房子。她
覺得交通非常方便，一個人住
也自由自在，對這新居十分滿
意。

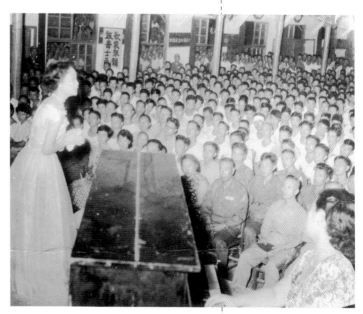

▲ 勞軍晚會現場的盛況。

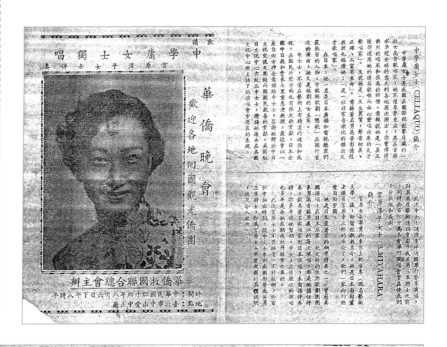

▲ 返臺演唱會節目單。

生命的樂章

　　知道郭錚回國了，她在日本的朋友──畢業於上野音專，主修鋼琴，也是早期她中國歌曲演唱會伴奏的王馬熙純女士，特意到她的住處來探訪她，一看之下，提出了異議。他們不能想像，她竟然一個人住在這周邊「六親無靠」的地方！於是她稱呼「馬二姐」的王太太，不由分說的，就要申學庸搬到她的家裡住。

　　申學庸本來並沒覺得自己有什麼「可憐」，給馬二姐這麼一說，也感覺回到少了先生、兒子的家，的確頗為寂寞。在盛情難卻之下，也就高高興興的接受了馬二姐的好意。

　　馬二姐的夫家姓王，原籍哈爾濱，父親馬延喜先生，在東北以鋼鐵、煤礦事業發跡；戰後，到日本定居，也開創了一番事業，是成功的企業家。一家人熱誠好客，家中冠蓋往來，高朋滿座，日本的名流仕女如日本當代紅星三船敏郎、京町子，都為座上賓。我國有名學者胡適、朱家驊等，到日本也都在馬家下榻。因而，申學庸住在她家的期間，結識了不少知名之士。

　　當時她才二十幾歲，在別人眼中，怎麼看也不像已婚，而且還是生過一個兒子的媽媽。尤其她待人

▲ 軍方致贈的感謝狀。

親切有禮的風範，更贏得馬家上下及這些貴客的友誼。馬家才上中學的女兒，更對她又親又愛，說：「從背影看，郭媽媽簡直像我的同學！」

馬二姐當時是日本烹飪界以做「中國料理」出名的聞人，不但在電視臺主持烹飪節目，也在家開班，教日本名媛閨秀們做菜。後來成為明仁的皇后，現在的日本皇太后美智子，也是馬二姐烹飪班的學生。美智子為人非常溫婉而有教養，完全是名門閨秀的大家風範。申學庸也跟著她們一起在烹飪班學習，彼此相處，非常友好。後來，美智子嫁入皇宮，不便再出來上課，就把馬二姐請到皇宮中去教，申學庸還應邀跟隨馬二姐到皇宮去做了一次客。這些人情溫暖，都成為她在日本時期的珍貴回憶。

到了一九五六年，她學業告一段落，也踐諾回國，準備獻身樂教。

▲ 與胡適（右三）等人攝於馬公館。

（郭英聲／攝影）

靈感的律動

文化推手
拓荒人

篳路藍縷樂成林

【創設藝專音樂科】

沒想到的是，就這麼兩年間，國內的情況已有了改變。

因為張其昀部長任內，已成立了太多的專科學校，創辦「音專」的理想因而受阻，只能退而求其次，在現有的「藝術專科學校」裡，設立「音樂科」。說來也真是時也、運也、命也，就因為這一錯失，純音樂的學府，就此與臺灣絕緣。

當時的藝專剛創校不久，只有著重於實務的戲劇編導科與美術印刷科，連正規的美術科都還沒有設立。申學庸回來之後，受命創辦「音樂科」，一切從「零」開始。

她邀集了幾位音樂界的朋友，共擬章程。與她一同創業的「先鋒」，有師大音樂

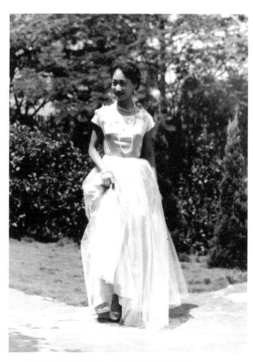

▲ 自日本返臺之初。（郎靜山／攝影）

系教授蕭而化先生、臺北師範的音樂老師沈炳光先生，任職省交樂團的顏廷階先生、中國廣播公司音樂組的王沛綸先生等。

在討論分科時，聲樂、器樂、國樂各組都很快的就被提出來了。在場雖有兩位作曲家，設立「理論作曲組」卻是由申學庸提出來的；她認爲「創作」才是音樂傳承中最重要的一環，所以，一定要有理論作曲組！她開玩笑向蕭而化、沈炳光說：「你們兩位都是作曲的人，怎麼會忘了提出作曲組？」

他們也不覺莞爾，說：「最重要的，要放在最後壓軸！」

他們參考了上海音專和福建音專的學制，最後確定設立：理論作曲、鋼琴、聲樂、絃樂、管樂、國樂六組。除了主修之外，各組學生都必需副修一門樂器或聲樂，作曲組則可加選；因爲他們對聲樂與各種的樂器越熟悉，日後作各種類型的曲子就越能得心應手。

雖然他們所擁有的各種資源是那麼貧乏，簡直可以說是「先天不足」，他們卻拿出「克難」的精神，又興奮、又快樂的開會、討論，爲音樂教育規畫出了美麗的藍圖。

申學庸深深感覺，就當時整個中國的音樂情況來說，都是相當落後的。老一輩因著本身的文化根柢深厚，有較高的學識修養，比較容易融會中、西方之長，有所建樹。到了她這一代，因爲戰禍連結，普遍的來說，都無法有安定、良好的學習環境。雖然她有幸到日本、義大利留學，但自覺在那麼短的時間裡，所能學到的，還只是西方音樂的皮毛。

在本身自覺不足的情況下，要去創設音樂科，肩負起「作

時代的共鳴

蕭而化（1906～1985），江西縣萍鄉人，生於一九〇六年五月二十四日。自幼喜愛繪畫、音樂，進湖南高等師範學校，勤習鋼琴及西洋音樂理論。一九二五年，考入藝術師範大學繪畫系，課餘隨豐子愷等教授習鋼琴及理論作曲。一九二六年轉入杭州藝專研究院，專攻繪畫、音樂。一九三三年，赴日入東京上野音樂專科學校作曲科，專攻理論作曲。一九四二年任福建音專教務主任，一九四四年接任校長，延攬當代名家如陸華柏、朱永鎮、王沛綸等到校教授，校譽日隆。一九四五年來臺，先任師範大學音樂系主任，建樹良多。之後任文化學院音樂研究所所長、藝專音樂科理論作曲組主任教授、政工幹校音樂系教授。

一九七二年申請退休，一九八五年逝世於美國加州寓所。著有《和聲學》、《基礎對位》、《節奏原論》、《西洋音樂史》、《配器法》等，並有學琴曲、交響樂曲及歌樂曲等作品傳世。

育英才」的重責大任，不由她不心虛。但這卻也成為她與人共事的良好合作基礎；因為這樣，她從不自我中心的固執己見，而是非常尊重別人的建議，察納雅言，客觀、就事論事的與大家共同討論，集思廣益的只想把事情做好。

他們以「白手起家」的精神來「創業」，有時當然也不免忐忑不安，深恐有負社會的期望。蕭而化的一句名言，鼓舞了「士氣」：

「要先有起步，才有進步！我們先求有，再求好！」

申學庸過去完全沒有行政經驗，一切從「做」中「學」。正懷著老二雅聲的她，就這麼「篳路藍縷」的，挺著大肚子，親自奔走。從擘劃到執行，全程參與的「藝專音樂科」終於在一九五七年正式成立了！

【茫茫人海覓良師】

而她這位最年輕的「科主任」，首先面臨的是音樂師資的問題。

當時官僚體系中，盛行拿著政府官員的「八行書」（介紹信）求職的風氣。她卻不願接受這一種「關說」。因為，真正有才能、有骨氣的藝術家，不見得有這種人事關係的背景，也未必肯如此卑屈自己。而一般官員，不在音樂領域中，又何由判斷音樂師資的好壞？

她用最務實的方式去「找」老師。她積極參加音樂會，尤其是學生表演的音樂會；不論是聲樂、器樂，她「每役必

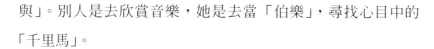

與」。別人是去欣賞音樂，她是去當「伯樂」，尋找心目中的「千里馬」。

她在音樂會中，發現哪位學生表演的成績特別優秀出色，就去打聽他的老師是誰？好學生當然是好老師教出來的！能教出優秀學生的音樂老師，才是她心目中藝專音樂科的師資人選。打聽出老師的名姓之後，她就主動親自上門拜訪這位老師。被拜訪的老師們，都有著如遇知音的感動與喜出望外。也因此，她延攬了許多優秀的師資到藝專任教。像鋼琴老師戴逢祈、林橋、金葆宜，聲樂老師陳暖玉、金仁愛，國樂老師孫培章、視唱聽寫老師林順賢……等，都是在她這樣「三顧茅廬」誠懇邀請下，接受聘書的。這些優秀的師資，共同為剛開張的藝專音樂科奠定了基礎。

藝專原本是三專，而音樂科，申學庸堅持設立五專。因為，學音樂不比一般的學科，三年是絕對不夠紮下堅實基礎的。而且，三專收的是高中畢業生，對音樂的學習而言，黃金年齡已過；學習音樂，年紀越小，「幼工」越紮實。尤其器樂，到高中畢業，平均年齡十八歲，再有怎麼好的天賦，也難期大成了。

藝專音樂科的成立，對當時有志於學音樂的年輕孩子，是一大鼓舞，對臺灣整個音樂生態，都具有劃時代的意義。當時除了師大有音樂系之外，師範也有音樂科。但，師範音樂科主要的任務是小學音樂教師的培養，音樂的學習，博而不精。而藝專音樂科，是當時第一所五年一貫培養音樂專業人才的搖

籃，因此不少已就讀師範音樂科，或其他高中的學生，像陳澄雄、戴金泉、李義雄等，都是受到沈炳光先生的號召，放棄師範的學業改考藝專。沒想到，就在第一屆招生工作完成後，沈炳光卻離開了臺灣，到南洋去發展了。申學庸無法不尊重別人的生涯規劃，只能取笑他「臨陣脫逃」。她覺得，不能讓為了他

▲ 與名畫家藍蔭鼎（左）、國樂家莊本立（右）合影。（郎靜山／攝影）

而來投考的學生失望，一定要找到與他「旗鼓相當」的老師來「走馬換將」，於是禮聘了康謳先生擔任作曲組的老師，總算沒有讓學生失望。

後來她陸續又聘請了理論作曲老師史惟亮、李振邦，鋼琴老師胡美珠、吳漪曼、吳季札、林運玲、石嗣芬，聲樂老師董蘭芬、劉塞雲、翁綠萍、唐鎮、高橋雅子，國樂老師梁在平、高子銘、莊本立、董榕森，管樂老師施鼎瑩、樊爕華、薛耀武、許德舉、隆超，絃樂老師鄧昌國、司徒興城、張寬容、馬

時代的共鳴

李振邦，河北省沙河縣人，一九二三年十一月二十五日生。出生於天主教家庭，自幼立志修道。一九五一年晉陞神父，往羅馬攻讀哲學及宗教音樂，獲得聖樂師學位及哲學博士學位。致力收集宗教音樂樂譜、錄音等，成為我國研究宗教音樂之權威。一九六八年，應中國駐教廷郭若石總主教邀請回國，為中國聖樂致力，創作至今全國通用的中文彌撒、慶典聖樂，並創辦天主教音樂學會。一九八三年，以積勞病逝，享年六十一歲。其作品有：《新彌撒合唱曲集》、《威爾第傳》、《彌撒曲集》、《中國語文的音樂處理》、《宗教音樂》等。

靈感的律動

熙程、高阪知武、陳曦初、陳秋盛……。

　　許常惠自巴黎學成歸國，也立即受到了藝專的禮聘。他不但帶回了新觀念、新曲風，也帶回了巴黎式自由浪漫的生活風氣。對學音樂的學生而言，這也是一種新的生活體驗，有助於他們心靈的釋放，而能有更寬廣的藝術視野，和自由、不受約束的創作天空。這些老師都是當代的一時之選。申學庸還惟恐自己有所疏漏，更以開放的心胸，允許學生提出自己心目中理想的老師人選，再由她親自帶著學生上門禮聘。

　　藝專的老師們，都不僅是教書，也全心投入的奉獻他們所擁有的音樂資源。像顏廷階，當時正在美國新聞處兼職，就利用美國新聞處的音樂資源，開風氣之先，為學生開「音樂欣賞」課。不但唱機、唱片，連同放電影的活動銀幕都用電影巡迴車送到學校。有福的藝專學生，因而得以欣賞到歐美名家的演奏、演唱。樊燮華本身是國防部示範樂隊的指揮，也利用自己的人際關係，處處給學生方便，為他們借練習的場地。

　　當時在臺的美國傳教士彭蒙惠女士，在救世傳播協會主持空中英語教學，同時

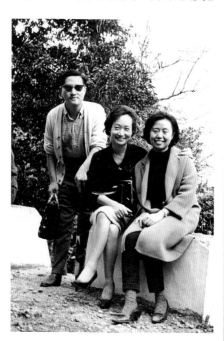
▲ 與藝專同事吳季札、吳漪曼合影。

時代的共鳴

　　梁在平，北京市人，一九一○年二月二十三日生。自幼喜愛中國音樂，十四歲起隨國樂名家史蔭美先生習古琴、古箏、琵琶。二十歲隨張友鶴先生習琴曲，深受當代國樂名家賞識。就讀交通大學，課餘勤研國樂。抗戰期間，於昆明與鄭穎蓀、張充和、楊蔭瀏等國樂名家組織琴會，以琴會友。及至赴美國耶魯留學，仍不忘傳揚國樂於異邦。返國後，任職交通部，公餘仍以弘揚國樂為志，曾多次應邀出國表演。除演奏外，錄製唱片近三十餘張，並創作琴曲六十餘首傳世。一九八八年，榮獲國家文藝獎之「特別貢獻獎」。二○○○年六月去世，享年九十歲。

▲ 與來校訪問的趙元任（中）、李抱忱（右二）等人合影。

時代的共鳴

　　莊本立，江蘇武進人，一九二四年十月二日生。自幼受音樂、繪畫、書法薰陶。抗戰時期，潛心自習音樂理論與短笛、胡琴等傳統樂器。感於傳統樂器的種種缺點，立志以改良傳統樂器為己任。一九四七年來臺，公餘之暇與高子銘、梁在平等成立「中華國樂學會」，致力於國樂之推廣。除改良樂器、創作國樂曲，並從事國樂理論之研究。經常應邀至國外訪問、演出，並應聘為國立藝專、文化學院等國樂科系及博士班教授。一生從事國樂樂器之改良、國樂曲創作、及國樂推廣教育不輟，深受國際愛樂人士矚目。二〇〇一年七月去世，享年七十七歲。

成立「天韻歌聲合唱團」。她會吹小喇叭、低音管，在銅管樂器上有很高的造詣，也被申學庸禮聘羅致，擔任銅管樂器的指導老師，教出不少優秀的學生。

　　藝專聘請了彭蒙惠，付出的只是鐘點費，得到的回饋卻遠過於此。她個人主持廣播節目，有個以菲律賓樂手為主的音樂班底，來為她製作音樂。這些人精通爵士音樂，也給藝專學生開拓了視野。更始料不及的是，藝專當時物質條件非常困窘，彭蒙惠運用她在教會的影響力，爭取到不少來自國外教會捐助的資源。像當時樂團的譜架，就是彭蒙惠募捐來的。她個人製作廣播節目，擁有許多當時臺灣極為難得的音樂唱片，她也不

吝惜的提供學生欣賞，在當時艱困的環境中，眞如雪中送炭般的可貴。

由於申學庸一向爲人謙和誠懇，在音樂界有著非常好的人際關係。每當海外有音樂界的知名人士歸來，她也總是盡量想辦法邀請他們到藝專爲學生演講或上課。像趙元任、韋瀚章、李抱忱、黃友棣、林聲翕、馬思宏、董光光、周文中、韓國鐄、趙如蘭……都曾應邀到藝專演講，成爲義務奉獻的貴賓。

當時美國國務院經常派出知名音樂家來臺演出，並從事提昇音樂教育水準的工作。她也設法邀請這些名家到藝專開設「大師班」，讓藝專的學生們，有親炙大師的機會。他們不但帶來了高超的技藝，也帶來了新的曲目，拓展了學生的視野與境

時代的共鳴

司徒興城，廣東開平人，一九二五年四月十二日生。生於音樂氣氛濃厚的家庭中，手足七人，多爲職業或業餘音樂家。十四歲開始學習小提琴與中提琴，一九四七年畢業於上海音專。在校期間，已受聘爲上海市立交響樂團首席中提琴，復隨德籍名師魏登堡教授深造。一九四九年來臺。一九五一年應聘爲臺灣省立交響樂團首席小提琴，並兼任國立藝專教授。受美籍名指揮家約翰笙博士賞識及鼓勵，於一九五九年赴美國深造。一九六六年學成歸國，任臺灣省立交響樂團首席小提琴及副指揮。一生貢獻音樂，一九八二年因心臟病發去世，得年五十八歲。

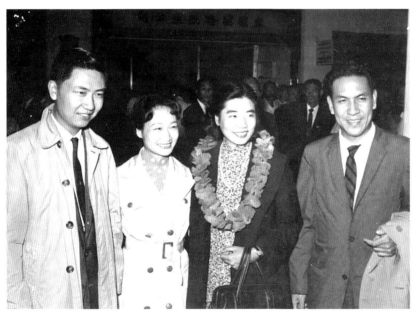

▲ 與校長鄧昌國迎接小提琴家馬思宏、鋼琴家董光光伉儷（右一、二）到藝專示範教學。

界。像爲中國帶來第一齣歌劇的約翰笙博士，就是其中之一。

最爲人所稱道的，是將後半生貢獻給臺灣的音樂大師蕭滋先生。他出身於歐洲的奧地利，集鋼琴、作曲、指揮於一身，爲學生帶來了最精緻、精確的音樂詮釋。

蕭滋原本也是由美國國務院委派來臺。他來臺之後，立即被申學庸聘請到藝專及文大教課；除了教鋼琴之外，還指揮「國立藝專管絃樂團」及「中國文化學院管絃樂團」，這兩支由學生組成的樂團，在他的指揮之下，成爲當代大專院校中最優秀的音樂團隊。

本來美國國務院預定給蕭滋在臺灣的工作期限只有一年，爲了把他留住，申學庸特地親自到美國新聞處去請求延期。兩年以後，美國方面合約期滿，蕭滋因爲愛上了這一塊土地，捨不得離開，就以私人身份留在臺灣，繼續貢獻樂教，後來更與名鋼琴家吳漪曼結婚，成爲「中國女婿」。這一對樂壇佳偶，爲臺灣造就了無數的音樂人才。

蕭滋還首開紀錄的爲藝專導演了第一齣歌劇——莫札特的獨幕歌劇《劇院春秋》，這一齣劇名由吳心柳（張繼高）翻譯的歌劇，成爲藝專音樂系史上的里程碑，也爲藝專奠定了非常高的聲譽，成爲愛好音樂學子嚮往的音樂殿堂。

申學庸在科主任任內，也常必需面對各種各樣的問題。比方說，不論是聲樂、器樂，因爲學生的個別差異甚大，在教學上都必需「一對一」的教授。有些官員不理解，提出了質疑：爲什麼別科的老師可以大班教學，拿一個鐘頭的鐘點費，教幾

靈感的律動

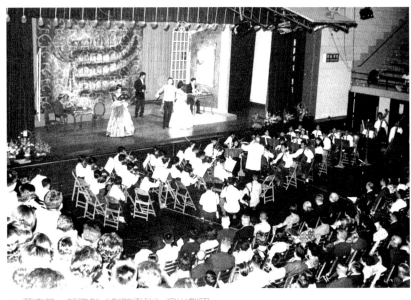

▲ 藝專第一部歌劇《劇院春秋》演出劇照。

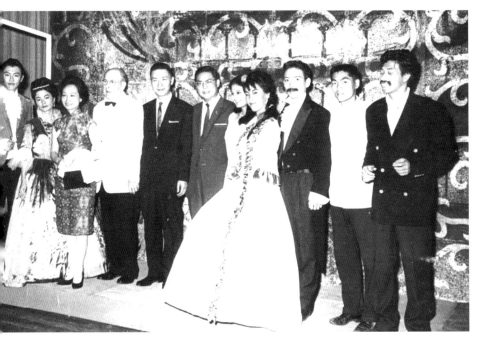

▲ 《劇院春秋》演出後謝幕。

時代的共鳴

韋瀚章，廣東省中山縣人，一九〇六年一月十七日生。生性穎慧，幼年時即對詩詞特別喜愛，從吳醒濂先生學習聲韻。一九二四年考入滬江大學，師從吳遁生習作詩詞。一九二九年，滬江大學畢業後，入上海音專為註冊主任，翌年黃自應聘為音專教務主任，結為詩樂知己。與黃自等發起創辦「音樂藝文社」，成為中國近代歌樂的先驅。韋、黃合作之《長恨歌》為中國第一部清唱劇，《旗正飄飄》、《抗敵歌》更是「抗戰歌曲」的經典之作。一九五〇年定居香港，一生貢獻「歌詞」創作，為歌詞界一代宗師。一九九三年去世，享年八十七歲。

▲ 美國名次女高音蒂朋來臺演唱，並到藝專示範教學。

十個學生；而這些音樂老師拿同樣的錢，卻只能教一個人？甚至有人認為，這是太貴族、太奢侈了。因此，她親自帶領著老師們，到高教司去向主其事者解釋「為什麼」，讓他們信服。

除了教學，這些老師們也與學生一起在成長。當時，教木管樂器的老師有施鼎瑩、樊燮華、薛耀武等。像薛耀武，本人專長是豎笛，為了教學，而去學習演奏他原先雖略知一、二，卻不曾正式學過的長笛和雙簧管，與學生一起「磨練」技巧。不僅是他，另兩位也是一樣。教音樂理論的老師，則「被迫」親自編寫教材；因為根本沒有現成的「教科書」可用，除非自己寫！這些教材的累積，後來都成了重要的音樂資產。像蕭而化、劉燕當等教授作曲理論、音樂美學方面的專著，都是在這樣的情況下，一點一滴累積出來的。所以，他們的著作出版時，常會在序文中向當年的科主任申學庸致謝。因為，若不是被她「逼」著擔任這些學科的教學工作，恐怕他們也想不到要把這些材料寫成書出版。

【「風調雨順」的歲月】

音樂科開始上課的時候,地點在植物園中孔孟學會與教育電臺的現址。當時的物質環境非常艱窘,房舍狹小破陋,下雨就漏水;他們開玩笑說,這叫「風調雨順」。一開始,他們全部的資源,只有兩架鋼琴,後來又增加了一架。全部能使用的範圍,總共只有兩間教室,一間練琴室,一個小小的辦公室,真是慘澹經營!教室不夠用,樂團沒有地方練習,老師們就設法運用自己的人際關係,借地方供學生練習演奏。

環境雖然艱窘,師生感情卻格外的濃郁;剛開始創科,學生只有二十名,師生朝夕相處,誰都認識誰。說是師生,在感情上卻水乳交融,如同家人一般。雖然校舍簡陋,他們卻擁有最美麗的校園。整個植物園,荷塘、園林,都是他們的遊憩之

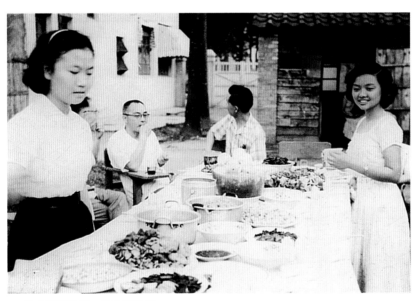

▲ 於「風調雨順」校舍前聚餐。

所，也是尋覓靈感的最好去處。當時，學習音樂還是相當奢侈的事，有些學生家境清寒，為了堅持自己所愛好的音樂之路，堅苦持志，半工半讀，有些連最辛苦、危險的礦工都做過。十六、七歲，正在成長中的孩子，在校外包飯，往往因為飯量太大，一頓要吃個五、六碗，連飯店老闆都吃不消，不過一、兩個月，就被視為「拒絕往來戶」，謝絕他們包飯了。他們因此不得不「遊走」各處，吃遍了學校附近的小吃店。

有時申學庸心疼這些孩子，就把他們呼到自己家裡去吃；當時物質生活是相當艱苦的，這些孩子們來，首先就得換大鍋煮飯才行。對於菜色，他們倒很容易滿足；炒個豆芽菜，炒幾個蛋，就讓這些孩子吃得心滿意足了。尤其在逢年過節的時候，她更把一些家不在臺北，「孤家寡人」的師生、朋友，都邀到家中，以自己家庭的溫暖，消除他們心底的淒寒。

也從那時起，她的家漸漸成為藝文界人士薈聚的「藝文沙龍」。她「無為而治」的提供他們一個可以閒談、可以即興演出、可以相互討論、激發靈感，可以無拘無束、賓至如歸的交誼場所。在歲月流轉中，一代代的藝術家在她的關懷、呵護下成長，把她家的客廳當成另一個「家」。藝專第一屆的學生，如戴金泉、陳澄雄、陳懋良、王國樑等，對那一段屋舍簡陋、物質艱苦的歲月，都懷念不已。因為，時間，像淘金的流水，早沖去了當日生活中的所有艱苦感受，留在他們記憶中的，是與他們同甘共苦，親切如家人的師長的關愛與傾心教導；是泅泳於樂海中樂趣無窮的學習生涯；是求知慾最旺盛的年歲，在

時代的共鳴

　　林聲翕，廣東新會人，一九一四年九月五日生。一九三二年入上海音專，作曲師事蕭友梅與黃自。畢業後，任教中山大學音樂系。一九三八年，避亂香港，與同好組織「華南管絃樂團」。一九四一年，轉赴重慶，任「中華交響樂團」指揮，並任教國立音樂院。一九四九年，定居香港，任教香港各書院，其間，多次到臺灣參與音樂活動，嘉惠學子。一九八七年，國家音樂廳落成，作《中華頌歌》並親自指揮，為音樂廳開幕首演，盛況空前。一九九一年，因腦中風病逝香港，享年七十七歲。林氏一生作曲甚豐，有《林聲翕作品全集》傳世。

靈
感
的
律
動

▲「風調雨順」時代的校長張隆延先生。

良師循循善誘之下，如海綿一般不斷吸收，奠定他們日後在樂
壇游刃有餘的根基。

　　可惜，不久後他們就被迫搬離了植物園，回歸到藝專本部
的板橋浮洲里上課了。學校大了，學生多了，當然另有一番樂
趣。但，對他們來說，最津津樂道，而且可以「驕」後生晚輩
的，還是「植物園」中「風調雨順」的歲月呢！

　　如今，五年制藝專已改制爲大學，「藝專」成爲歷史名詞
了。但，從首任科主任，到藝專前期畢業生，都有共同的感
覺：眞正論音樂教育，還是應該從小開始奠基。除非一路讀音
樂班上來，從小打下基礎，再進學院或大學深造，另當別論；
如果只靠高中畢業後四年的學院音樂教育，沒有「幼工」，沒
有「定於一尊」立志學音樂的志向，沒有不必分心於其他科目

的專注，又錯失了可塑性最高、吸收力最強的少年時代，是很難真正造就音樂人才的！

二十八歲創立音樂科開始，申學庸擔任了十六年的藝專音樂科主任，歷任好幾任校長：賀一新、張隆延、鄧昌國、朱邁誼……。由於她擔任的是科主任，在心境上，就是把「音樂科」視為一個整體，所有的學生，對她來說，都是一視同仁的，沒有因為自己教的是聲樂，而有敲輕敲重的差別。

她平日為人處事謙和溫厚，少與人爭，尤以愛學生為人稱道。許多早期的藝專畢業生，都記得她曾如何的「搶救」無辜面臨退學的學生。

其事甚小：學校開週會，學生頂著熾熱的太陽，聽校長在司令臺上訓話。忽然，原本整齊的隊伍，起了小小的騷動。

一個相當優秀的學生被誤指為領頭騷動，校方決定給予最嚴厲的處分：「勒令退學」。當時申學庸並不在場，聽說之後，趕到學校，據理力爭。可是任她怎麼說，都無法挽回校方立意開除這個學生的決心。

她急得四處找關係說項。當她找到張繼高說明情由，請張繼高想辦法，向當時的教育部長閻振興陳情時，竟至聲淚俱下。

當時，王雲五的孫女王斯本也是藝專學生。她回憶當時情況，印象最深刻的是：當她回到家，照平常一樣，準備到祖父那邊去問安的時候，家人攔阻她，說：「申主任有要緊的事跟祖父談，妳不要去打擾。」

後來她才知道，申主任就是爲了保住這位學生的學籍，登門懇求當時的國之大老王雲五先生出面緩頰。

她動用了一切的人脈資源，只有一個目標：搶救瀕臨開除命運的學生。

也因著她的奔走陳情，得到了這些大老的了解與同情，終於保全這個學生的學籍。

直到今日，這個學生還對這位力「保」他的恩師念念不忘。已出國定居的他，每次回到臺灣，都一定不忘拜望申老師，以表感念師恩。

回憶起在藝專時的歲月，申學庸有時想：她後來能以開放的襟懷來待人處世，或者竟是來自她不快樂，仰人顏色的童年？她在那個環境中，學會了謙退，自重自愛，與對別人的尊重。年齡漸長，她青春期的壓抑與反抗心理自然成爲過去。當她既爲人母、又爲人師時，她希望能以「有容乃大」、「理直氣和」的恢宏器度來修養自己，包容別人。而身爲主管，若不能秉持大公，又何以服人？何以齊「系」？

擔任科主任十六年，在全體工作人員的辛勤耕耘之下，如今真可謂是「桃李滿天下」。十年樹木，百年樹人，藝專音樂科也不負眾望的作育了無數英才。

音樂科畢業的學生，當時非常受到重視，畢業後，各方爭相羅致，許多學生進入省交、市交、臺視、華視樂團，成爲樂團中堅。也有不少學生從事基礎音樂教育，進入國小、國中音樂班，培育下一代的音樂幼苗。

時代的共鳴

鄧昌國，福建林森縣人，一九二三年十二月十六日生。一九四一年，入國立北平師範大學音樂系，主修小提琴，並赴比利時布魯塞爾皇家音樂院深造。學成，應教育部長張其昀之邀回國，先後任國立音樂研究所所長、國立臺灣藝術館館長、國立藝專校長、中國文化學院藝術學院院長、音樂研究所所長、音樂系主任，並創立台北市立交響樂團，任團長兼指揮。致力於推展樂教，曾建議教育部制定資賦優異音樂學生出國進修辦法培植諸多音樂人才。一九九二年，因癌症逝世，享年六十九歲。

有些學生則在畢業後出國深造，這些根基堅實的學生，很容易就與外國的音樂教育接軌，學成歸來，不論作曲、指揮、演奏、導演、演唱……都各自有成。如樂團指揮：陳澄雄、簡文彬；合唱指揮：戴金泉；理論作曲：陳懋良、馬水龍、沈錦堂、游昌發、李泰祥、賴德和、溫隆信；民族音樂學：梁銘越、劉岠渭；聲樂：王國樑、李明義、陳榮光、朱苔麗、易曼君、林惠珍、文以莊、盧瓊蓉、黃瑞芬；鋼琴：沈曼、卓甫見、蔡奎一、劉富美、簡文彬；打擊樂器：朱宗慶；絃樂：呂信也、李泰祥、饒大鷗、林文也、林秀三、陳哲民；管樂：陳澄雄、樊曼儂、劉慧謹、莊思遠、徐家駒、張銘山；歌劇導演：王斯本……等。

　　這些當年的藝專學生，目前都成為當前臺灣音樂界的中流砥柱。臺北藝術學院成立時，受命創設音樂系的，正是藝專第三屆畢業的馬水龍。眼見當年的幼苗茁壯成材，成為音樂界的中堅，這一種喜悅與安慰，真是無以形容的。

【再接再厲】

　　當時藝專創立的成功，令張其昀先生非常滿意。因此，在他成立「中國文化學院」，要創設音樂系時，又把創系的重責大任託付到申學庸的手中。申學庸也不負重望，再接再厲的「無中生有」，在文化學院創立了音樂系，並擔任首任系主任。相較於藝專的創立，文大音樂系在許多相關事務，與人際關係上，都不比創辦藝專音樂科時她初返國內，一切得從頭摸索。

多年累積的人脈資源，和輕車熟路的行政經驗，使音樂系很順利的就在文化大學成立。那年，她三十三歲。

更可喜的是，藝專第一屆畢業生這時都已嶄露頭角，許多優秀的人才，被延攬到文化大學擔任助教。他們都是曾經在申學庸的呵護教導之下成長的，也心悅誠服的追隨著她，傳承藝專的教、學經驗，成爲她得力的助手。

一九六六年，臺南家專的首任校長許伯超先生，有鑒於南臺灣沒有培養音樂人才的學府，想在臺南家專設立音樂科，又誠懇邀請她去籌創音樂科。那時，她在臺北工作、家務兩忙，臺南家專又遠在南部，她不可能丟下臺北的家，住到臺南去。以當時的交通狀況，從臺北到臺南，火車車程要六個小時，實在分身乏術，無法全力投入這一項又是從無到有的開創工作，

▲ 與張其昀（右二）、蕭滋（左二）、吳季札（左一）合影。

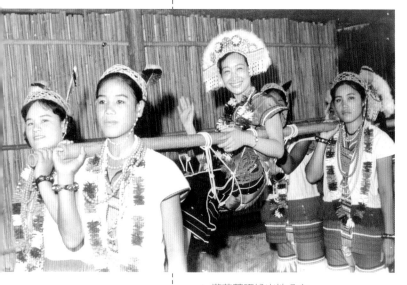
▲ 遊花蓮巧扮山地公主。

於是推薦顏廷階先生擔任創科主任。顏先生是當初藝專音樂科的創科成員之一，為人誠懇踏實，駕輕就熟的就完成了創科的使命。

臺南家專音樂科成立，開始招生，希望借重一些具有高知名度的老師到臺南授課，以為號召。許校長退而求其次，希望申學庸能「拔刀相助」，到「臺南家專」兼任，教幾堂課，以壯聲勢。這一點，她覺得義不容辭。就聘請了文化音樂系畢業的高足林桃英為助教，一個月中，師生兩人交替遠赴臺南授課。

這樣南北奔波的情況，維持了將近五年。直到臺南家專音樂科有了第一屆的畢業生，才告結束。

親自參與規劃成立了三個音樂科系，使申學庸成為臺灣音樂教育的先驅，奠定了日後被音樂界視為「大家長」的聲望。這不是因著「位高權重」的光環而來，而是出於她日積月累真摯的付出，讓人感受到這份不虛矯的包容與風範，而心悅誠服。

至此，她也由一個聲樂演唱家逐漸轉型。至少，她不僅是一個只以個人演唱為主要志業的聲樂家了。事實上，她也逐漸

靈感的律動

的退出了演唱的舞臺。她對此並不覺得太遺憾；一個聲樂家，所擁有的只是個人的聲譽，那是短暫且有限的。而她，更大、且更重要的事功，在於成為音樂教育的推手！而且，都是走在前端的開創者！

除了科務、系務等行政工作，聲樂教學也是她從事樂教重要的一環。現今她雖然已不定規的給學生上課了，但，在她的學生眼中，她還是他們最信賴，也最依慕的老師，還是時時請益。可以說，她直到現在也還沒有脫離這個範疇。

她在自己的聲樂教學上，嚴而不厲；她要求嚴格，但並不希望學生怕她。對學生偶然不盡如人意的表現，也細問原因，曲為體諒。她認為，只有在心理沒有畏懼、壓力的情況之下，才能發出最好的聲音來。

在教學時，她對「發聲練習」非常重視，有時學生也抗議，為什麼要用那麼長的時間「發聲練習」？她根據自己的經驗，認為這是「基本功」的一種。就像唱戲的人，清晨面牆或臨水「喊嗓子」，或游泳的人下水前做熱身運動一樣重要，經過足夠的發聲練習，才能讓嗓子「活」起來，進入最佳狀態。

▲ 與台南家專的助教林桃英合影。

她認為，每個人的資質、性格不同，有的學生不一定適應她的教法。如果有學生認為別的老師比她更合適，她也願意把學生轉讓給他們樂意接受的老師指導；最重要的，並不在於誰來教，而是誰能讓他們得到最好的教導，和最大的收穫。

　　如今臺灣知名的歌劇導演王斯本，與申老師的淵源甚深。一般學生是進藝專後開始跟她學唱，王斯本則因少年時代有氣喘宿疾，醫生認為聲樂對呼吸練氣非常重視，如果讓她學聲樂鍛練呼吸，也許對她的氣喘病有助益。因此，她還唸初中時就到申老師家裡拜師學唱，可以說是從小由申老師啟蒙的。

　　在她的記憶中，申老師教學時，對學生的要求很嚴，對呼吸、發聲、吐字、共鳴，歌詞的理解、感情的詮釋都非常重視。唱每一首歌，都不厭其煩的詳加解說、示範，指導、糾正，也不吝惜在學生有良好的表現時，給予讚美鼓勵。

　　王斯本當時已立意將來要到德國留學，第一次到老師家試唱，帶去的就是舒伯特的小夜曲，令申老師大為詫異。到她考進藝專，更特別加強補習德文，德文歌唱起來，比別的同學都道地，申老師也讚美有加，甚至謙虛地說，在德國藝術歌曲的領域中，因為有王斯本，而得以「教學相長」，自己也進步。

　　申老師雖然愛學生，但絕不姑息，公正認真。要她在分數上「放水」，是不可能的。有些同學不喜歡沒有歌詞的「CONCONE」（練習曲），老是背不會，而這是期末考一定要考的。申老師不肯違背原則放水，又怕他們因而被「當」，就在期末考之前，把這些背不會曲子的學生，找到自己家裡來反

覆練習，一定要唱到會背了，才放他們回家。想想，幾個學生擠在一間屋子裡各自苦練「練習曲」，雖然每個人的聲音都不大，但混雜一片的嗡嗡之聲，吵都吵死了！王斯本簡直無法想像申老師是怎麼受得了的！

她記得當時申老師的女兒雅聲還小，常「哀求」哥哥、姐姐們「不要唱了」。王斯本開玩笑說：媽媽是聲樂名家，後來雅聲卻選擇學鋼琴，而不學聲樂，說不定就是因為小時候被這些哥哥、姐姐們「嚇」怕了！

當王斯本出國留學時，發現自己的「基本功」奠得紮實，連老師們都常表示驚訝。當然，這都得歸功於申老師當年教導有方，「嚴師出高徒」啦！

何康婷也是申學庸的「高足」之一。與王斯本不同的是，王斯本是從小啟蒙的「小弟子」；而何康婷原本不認識申老師，是留學回國之後，認為自己應該持續的進修，需要「第三隻耳」來督促自己進步，而慕名「拜師」的「大學生」。

她一直唱「次女高音」，也一直認為自己是次女高音。當她第一次試唱給申老師聽時，申老師卻

▲ 從小便跟著申學庸學唱的學生王斯本。

告訴她：妳不是次女高音，妳有漂亮的音色，是很好的抒情女高音！

　　申老師對「氣」與「聲音」要求嚴格，而在幾次指導之後，何康婷發現自己果然是能唱女高音的。申老師對位置、對氣的要求，使她漂亮的高音，很快的就出來了，且能輕鬆而持久的唱。

　　她說，許多人都有一種感覺：從西方留學回來的聲樂家，反而中國歌都唱不好了，因為在咬字上，總是含糊不清。申老師的耳朵非常好，對吐字的要求很高，要求唱歌咬字，要像說話一樣清楚。如今，常有人讚美她把西洋美聲唱法，與中國的吐字結合得很完美，她知道，這些都是申老師給她的。

　　在學習期間，老師要她注意聲音的「穿透力」，和把聲音「拋得遠」的問題，以便把漂亮的聲音傳得更遠，要讓最後一排聽眾都能清楚聽到。她唱歌的聲音一向很大，所以從來沒想過這個問題，但一經提起，並努力參悟，果然感覺不一樣了。

　　和許多申老師的學生一樣，何康婷要開演唱會前，也一定要求到老師家去排練，而且一排就是三、四個鐘頭。申老師從來也不喊累，總極有耐心，一首一首的糾正。

　　學生的演唱會，申老師一定會到場聆聽。許多學生喜歡請她坐在第一排，彷彿看到老師在臺下「壓陣」，就安心了。何康婷卻有點「怕」，她知道老師要求嚴格，聽到唱得好的地方，她絕不吝惜的給予喝采讚美；如果不盡如人意，則會低下頭，抿著嘴，露出似笑非笑表情。老師坐得近，她在臺上，不

知不覺就會因時時注意老師的表情而分心，所以寧可讓老師坐遠一點聽。但在演唱會的當晚，她一定會打電話給老師，問老師對演唱會的感想，老師也一定誠懇的把優點、缺點都指出來。但，即使不甚理想，老師的用語措辭也溫婉含蓄；老師的性情溫柔敦厚，是從不傷人的。

當「聲樂家協會」成立，何康婷曾因為行政工作的繁重而減少演唱，退居幕後。申老師一直不以為然，擔心她因此而遠離了舞臺，一再鼓勵她，要常常站出來唱，不要為了行政工作而埋沒了自己，讓她非常感動。

而申老師最令何康婷感受深刻的，還不僅是在音樂上的指導，而是老師的「身教」，她優雅自然的風範，待人接物的誠懇，和她的「大氣」。因為她的包容性極大，因此在藝文界的各領域，都有朋友，而使她的視野和觀念，一直都能保持著新鮮與活絡，不因年齡而「落伍」。她也鼓勵學生把自己的生活領域擴大，從別的領域中汲取優點，以增廣見聞。這一點，何康婷深覺受益，使她不但演唱的曲目因而擴大，也在人文的思想方面受到啓迪。

▲ 與學生何康婷、張敏宜旅遊歐洲。

學優而仕的改變

【不速之客的造訪】

申學庸二十八歲起，就擔任了藝專的科主任、文化學院的系主任等重要職務。由於成名太早，很自然的，從那時起，國家級的各種重要的獎類，都邀請她擔任評審。最為人矚目的「十大女青年」的徵選，她也被聘為大會顧問。

其實，她當時也才不過二、三十歲，本是具備「得獎」資格的。但，大家都認為，她已具有崇高的聲望了，這些鼓勵性質的獎，頒給她，也無以增添她的光彩，反而有些「勝之不武」，不如把機會讓給別人。因此，她除了曾在一九六五年得過「中國文藝協會」頒贈「文藝獎章」的音樂獎之外，一直與「得獎」無緣。

由於她的公平、客觀，和對藝術的敏銳，金馬獎、金鐘獎、金鼎獎……也都從開始創辦，就把她列入評審名單之內。對於「非本行」的獎項，她以「學習」的心情投入，專注而熱誠的參與，不但讓自己得到「跨行」充電的機會，也結交了不少各行各業的朋友，使她的生活更加的充實而多彩。

她印象最深的一次，是擔任電影「金馬獎」的評審。那時，正當凌波以「梁山伯與祝英台」風靡全臺的時候。「梁祝」旋風橫掃全臺，竟有「波迷」創下連續看了一百三十場的驚人

▲擔任金馬獎評審，與林雁（右一）、唐寶雲（右二）、王莫愁（左一）合影。

紀錄。

　　評審們開玩笑說：如果不給凌波一個獎，恐怕全臺的「波迷」都「反」了。而以她精湛的演技，也應該給她一個獎。

　　問題是：給什麼獎呢？給「最佳女主角」？她演的是男主角。給「最佳男主角」？她又是女性。最後，還是申學庸提出了建議：給她「最佳特別演技獎」，才解決了這個難題。

　　當時的新聞局長是沈劍虹先生，為此還特別向她道謝，開玩笑說，要不能解決這問題，波迷會「打進新聞局！」

　　一九八一年，文建會成立。申學庸和所有文化工作者一

樣，為國家對文化的重視，而感到十分振奮與喜慰。

文建會籌設之初，她新店的家中，來了一位不速之客——文建會首任主委陳奇祿先生。陳奇祿的到訪，令她非常驚愕。她與陳主委素不相識，而讓這麼一位德高望重的長者，爬上她家沒有電梯的公寓四樓，更令她心中有些不安。

陳奇祿誠懇的說明來意：文建會將成立「藝術處」（後來改稱第三處），希望禮聘她出任處長。她直覺的反應是：她並不想做「官」。尤其「文建會藝術處」主管的是全國的藝術工作，這可不比為學校創科、創系了。從不曾在政府機關做過公務員，缺乏行政工作經驗的她，既沒有做「官」的興趣，也恐怕力難勝任，當即婉拒了陳奇祿的好意。

陳奇祿無功而退，卻並不死心。他在考慮藝術處處長人選的時候，曾多方聽取文藝界人士的意見。大家都認為，藝術處處長，不比別的部門；一般的政府機構，靠著一紙政令，照章執行，就能辦事。文藝界人士可不吃這一套。

藝術工作講究的是獨創性，因此，藝術家也是最特立獨行，自我意識強烈，最不受約束，也最不能以「官僚體制」那一套來規範的；只能完全站在「服務」的立場，說之以理、動之以情、待之以禮的與他們溝通互動，才能行得通。而以申學庸在文藝界的人望，與日常為人處世的謙和圓融，正直熱誠的工作態度，是擔任這個職務的不二人選。

陳奇祿第二次又上她家，感於他的誠意，申學庸給他的答覆，是：「請給我一點時間，讓我考慮、考慮。」

這期間，她也徵詢她的尊長和藝術界朋友的意見。眾口一辭，大家都鼓勵她接受。因此，在陳奇祿電話問「佳音」，並表示，準備第三度爬上四樓到她家拜訪的時候，她感於陳奇祿鍥而不捨的誠意，與知遇之情，接受了這全新的挑戰。

陳奇祿非常高興，事後常對人說：「申處長是我眞正『三顧茅廬』請出來的！」

【接掌三處來築夢】

接受了這一任命後，首要的一件事，是尋找適任的工作人員，共同爲這又是「從無到有」的新機構建立「典章制度」，並推展文藝工作。

在文建會的開幕酒會上，當時的行政院長孫運璿先生和國之大老李國鼎先生，都親臨致賀。李國鼎告訴她，藝術一定要與科技結合！建議她從一開始，就應建立藝術工作的電腦檔案。在那電腦還是屬於「極小眾」的時代，李國鼎先生目光如炬，已看到了未來的趨勢。

申學庸上任時只帶了一個人——蘇昭英。蘇昭英高中就讀北一女，臺大外文系畢業，原本在「新象」工作，外表娟秀，蕙質蘭心，性情溫婉謙和，卻有著非常高的工作效率，是她一直非常欣賞的女孩子。當她要上任時，許博允慨然「借將」，讓蘇昭英跟著她到藝術處擔任科員。其他的成員，她還是秉持一貫用人的宗旨：適才適任。她要找的人，不是來「做官」的，而是有服務、奉獻的熱忱，而且眞正有才幹、能做事、肯

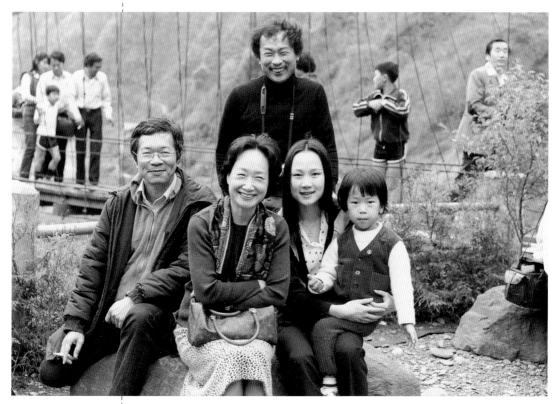

▲ 與三處同仁徐世棠（左一）、黃才郎（後立）、蘇昭英（右）旅遊。

負責的人。

就如陳奇祿的「三顧茅廬」請她出山，她就著日常的欣賞、閱讀與觀察，鎖定了幾位心目中的「青年才俊」為工作伙伴，親自上門邀請他們到文建會任職，共襄盛舉。她「相中」延攬的幾位青年才俊，如擔任藝術科科長的黃才郎，就是這樣進入三處的。

擔任專門委員的徐世棠，本是藝專主修鋼琴的學生，非常優秀，他外語能力極佳，在學生時代，校方與外籍人士的交

流，就都由他擔任翻譯。可惜他後來因手指受傷，無法成為專業的鋼琴演奏家，所以藝專畢業後，又考到輔仁大學讀英語系，向語文方面發展，當時已在駐美大使館擔任新聞秘書。在許博允推介下，申學庸認為以他當年藝專鋼琴組畢業的音樂素養，加上優異的外語能力，口才便給，工作熱誠種種條件，實在難得，便誠懇邀請他回國到藝術處任職。

本身熱愛藝術的徐世棠，毅然放棄了高薪的職位，回國為他自己一直熱愛的藝術文化貢獻心力。他卓越的外語能力，與

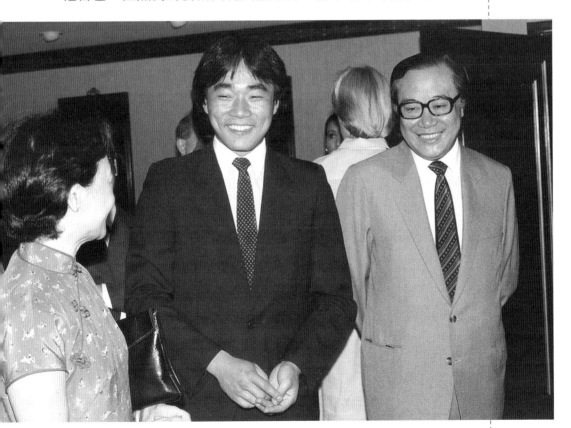

▲ 與林昭亮（中）、張繼高（右）相見歡。

藝術界良好的人際關係，在藝術處對內、對外事務方面，都做出了很大的貢獻。文建會的薪資微薄，直到申學庸離職，他才離開這薪少事繁，幾乎難以養家活口的藝術工作崗位。

這些申學庸眼中的「青年才俊」，當初都還初出茅廬，果然不負重望，他們的工作熱忱，遠遠超過了一般朝九晚五的公務員，幾乎是以「處」為「家」的投入工作，而且後來也都以自身的成就，證明了她的「慧眼識人」。

她非常高興，也非常疼惜這些年輕的孩子們，常在晚上帶著宵夜點心，到當時位於民生東路的第三處辦公室，「慰勞」他們，也和他們一起「築夢」。

除了正職的工作人員，她也時時向藝術界的前輩們請益，像姚一葦、俞大綱等，當年都是她的諮詢顧問。除了這些有「名位」的長者，她更以寬廣的心胸，徵詢、聽取一些年輕藝術家們的意見。像林懷民、蔣勳、邱坤良、許博允、樊曼儂、陳澄雄、吳靜吉等年輕朋友，都曾是她得力的智囊。尤其在設計「文藝季」時，他們貢獻良多。

第一次出任「公職」，她自知自己和這些青年才俊們都不諳「公文處理」，因此，特別聘請與她在藝專共事的校長秘書周維屏先生，到三處擔任音樂科科長。周先生雖非音樂本行，卻是人品崇高、學問紮實，為人處世誠懇忠誠，行政能力一流的案牘老手。周先生到了三處，一肩挑起了處裡所有的文案工作，成為她最有力的臂助。

那是一段她自覺最充實而快樂的日子。她並不在意「官」

職，但她發現，原來在這個位子上，她能做那麼多的事！

在她任職的數年間，分別設置了表演藝術、音樂藝術兩個諮詢委員會，她簽聘了許多位專家學者，定期開會研討表演藝術與相關的施政計劃，及人才的培育、扶持、獎助及展演活動事項。

當時，文建會成立不久，預算有限。她任三處處長後，設法排除萬難，寬列經費，以補助藝術家個人及藝術團隊；定期的舉辦展演活動，以充實國民的精神生活，並藉以提昇國民對藝術欣賞的能力，由點而面的，促進藝術人口的增加。

在她的推動下，每年定期舉辦全國性的「文藝季」展演活動，邀請音樂、戲劇、舞蹈、美術、南北管、陣頭等雅俗共賞的團隊及個人，在各縣市的文化中心巡迴展演，推動並普及藝術風氣。如雲門舞集、新古典舞團、明華園歌仔戲團、新和興歌仔戲團、蘭陵劇坊、南北管樂團……都是當時文建會邀請演出的團隊。

此外，三處每年也定期策劃舉辦「民間劇場」活動，邀請歌仔戲、河洛戲、南北管、車鼓陣等民間藝術團隊及個人，其中還包括了兒童節目和手工藝教學等，在臺北市青年公園舉行四、五天的展演活動，由文建會主委親自主持「開鑼」，熱熱鬧鬧的與民同樂。其目標在於振興臺灣民間藝術，豐富國民休閒生活，促進民族文化的弘揚，每年到場的民眾扶老攜幼而來，非常踴躍，盛況感人。各院、部、會首長也都於公餘之暇的晚上到場鼓勵。

靈感的律動

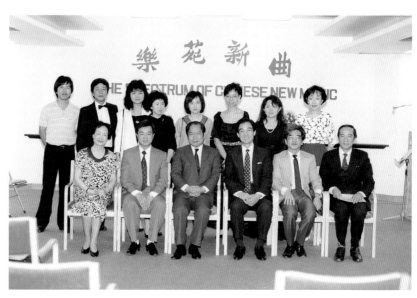

▲ 文建會第三處舉辦的「樂苑新曲」活動。

▲ 與名指揮家祖賓‧梅塔相談甚歡。

靈感的律動

　　為了鼓勵創作風氣，除了舉辦音樂、舞蹈徵選，以提昇我國音樂、舞蹈的創作水準外，更專案辦理「委託創作」，邀請作曲家、舞蹈家創作，以累積成果，並宣揚寓有我國民族風格的音樂及舞蹈作品。

　　除此之外，更邀請國外著名的音樂、戲劇、舞蹈方面的學者專家或小型團隊來華演出及演講，提供我國相關人士及學生觀摩、研討、學習的機會。

　　申學庸在三處處長任內，還有幾件突破與創舉：

　　當時，邀請國外音樂團體來臺演出的最大困擾，是樂器通過海關非常困難，總有人擔心有不法之徒會藉此夾帶武器進來，擾亂治安。主管官員存著多一事不如少一事的心理，認為最好是少惹麻煩，誰也不肯出面負責。這幾近刁難的法令規章，令主辦單位非常苦惱，對音樂發展也構成了很大的阻礙。到三處成立之後，這個問題反應到申學庸那兒，她獨力承擔了別人避之惟恐不及的責任，由身為處長的自己簽名保證，要求海關放行！

　　許多人因此都為她捏把冷汗，萬一……她卻對人性充滿了信任。而這些音樂團體也不負她的信任，在她任內，沒有出過任何差錯，倒因此促成了不少精彩的演出。

　　當時，軍職人員出國受到很大的限制，有些出身軍校的音樂人才，雖然具有過人的才華稟賦，卻因此一限制，而無法成行。為此，她又據理力爭，才使這一嚴苛法令得以開放。知名聲樂家李宗球、白玉璽，就是在她力薦之下出國的。

淡出舞台新生活

【從前線唱到海外】

許多如今已進入中老年的愛樂者，都記得五、六十年代，聲樂舞臺上申學庸雍容亮麗的身影。如果說起她的「演唱事業」，無疑，那是一段高峰。

那時，國內的音樂環境相當的艱窘，許多音樂會，都是由軍方主導。由於郭錚是上校軍官，她的另一重「身份」正是「軍眷」。順理成章的，這些音樂會，往往都以邀請到她參與為榮，也成為重要的「賣點」。

她記憶最深的一次勞軍活動，是在一九五八年「八二三砲戰」之後。那時，金門前線還遍地烽火。她應國防部之邀，與國防部示範樂隊、中華合唱團，到金門去勞軍，並在那裡演唱鍾梅音作詞、黃友棣作曲的《金門頌》，以歌聲激勵士氣。她最難忘的是，當她唱到「馬山望故鄉」的時候，臺下許多戰士都掏出手帕來擦眼淚。濃重的鄉愁，隨著她的歌聲籠罩著整個會場，彼此相互感染的結果，連她也差點唱不下去了。

其實，當時，國內具有高知名度及聲樂造詣的，不僅她一人，像林秋錦、鄭秀玲等，也都是極具盛名的聲樂家。但，她們沒有她在舞臺上的活躍，原因是她們把主要的心力都放在培養學生上了。因此，在聲樂舞臺上，申學庸幾乎是一枝獨秀，

靈感的律動

中華合唱團金門前線致敬團
節目

（一）

軍樂演奏 區防部示範樂隊
1·雪帥進行曲 蘇莎作曲
2·藍色多瑙河圓舞曲 史特勞斯作曲
3·天堂與地獄 奧芬巴哈作曲

指揮：樊燮華上校

（二）

男中低音獨唱 林　寬　教授
1·鳳陽花鼓 鳳陽民歌
2·杯裏不可賣金魚 呂泉生作曲

（三）

女高音獨唱 申學庸　教授
1·長城謠 劉雪厂作曲
2·美好的一天〈選自歌劇「蝴蝶夫人」〉 .. 普契尼作曲

休　息

（四）

大合唱 中華合唱團
金門頌 俞詢屏　鍾梅音　作詞
黃　友　隸　作曲

獨唱 申學庸　教授
朗誦 趙　冰　小姐
伴奏 國防部示範樂隊
指揮 樊燮華上校

→　晚　　　　安　←

▲ 金門勞軍節目單。

也享有聲樂界有口皆碑的聲譽。當時，許多音樂家新曲的首唱，和大型合唱曲的領唱，都將她列為第一人選。臺灣第一次演唱清唱劇《長恨歌》時，她演唱女高音楊貴妃；黃友棣的《當晚霞滿天》首演時，

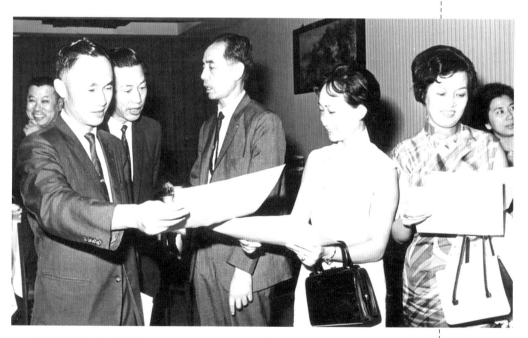

▲ 八二三砲戰後到金門演唱《金門頌》，與作詞者鍾梅音（右一）、作曲者黃友棣（右三）。

▲ 與夫婿郭錚歡迎李抱忱博士返臺講學。

由她擔任女高音獨唱；李抱忱指揮《海韻》，也由她擔任獨唱，而且都在愛樂者心中留下不可磨滅的深刻印象。

　　不僅是國內，她成為愛樂者心目中「偶像級」的人物，每每對外的「音樂外交」，也都少不了她。尤其，她兼具了聲樂家與音樂教育家的雙重身份，因而使她成為當時臺灣音樂界的「代言人」，更受到國際音樂界的矚目。

　　如一九五六年，她就曾經應泰國皇室的邀請，到泰皇御前獻唱；一九六三年，代表臺灣出席在日本舉行的「第五屆國際音樂教育會議」；一九六五年，代表臺灣到菲律賓參加「亞洲音樂教育會議」，這一次的菲律賓之行，除了開會，她並與菲

籍小提琴家雅谷、日籍鋼琴家藤田梓、及華僑指揮家蔡繼琨聯袂在馬尼拉舉行中、菲、日文化交流音樂會，獲得音樂界人士的一致好評。

她的足跡也遠及於歐洲與美國，所到之處，以她東方文靜卻落落大方的優雅氣質，以她嬌小身材卻出人意表豐厚、嘹亮而動人的歌聲，和細膩的身姿、表情詮釋，征服了那些既好奇又感動的愛樂者。也由於她演唱的成功，他們「恍然大悟」並失笑於過去「成見」的荒謬：女高音必須是具備一百五十磅體重的「龐然大物」！

一九六○年，她應美國國務院之邀，到美國考察音樂教育，並宣慰僑胞。她訪問了各地的音樂學校，在看到美國音樂學校優良的師資、設備、環境，及鼎盛的音樂風氣時，不禁為

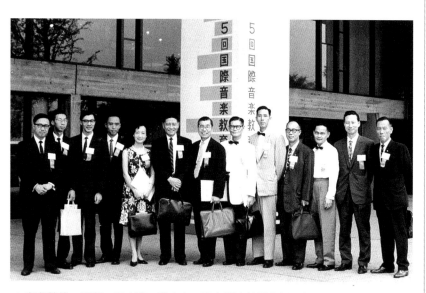

▲ 與戴粹倫、康謳、李中和、莊本立、李志傳等赴日參加國際音樂教育會議。

時代的共鳴

李抱忱，河北保定人，一九○七年七月十八日生。七歲起開始學習鋼琴。一九三○年，燕京大學畢業。一九三五年在北平故宮太和殿前，舉行千人大合唱。一九三七年取得歐柏林大學音樂教育碩士學位，返國任教。一九四一年在重慶轟炸後廢墟中，主辦千人大合唱。一九四八年取得哥倫比亞大學音樂教育博士學位，留美致力華語教育，並不定時回台推廣合唱。退休後，定居臺灣，推展合唱，被尊為「中國合唱之父」。一九七九年病逝於中心診所，享年七十二歲。文字著作有《山木齋話當年》、《爐邊閒話》等；音樂作品有《李抱忱歌曲集》等。

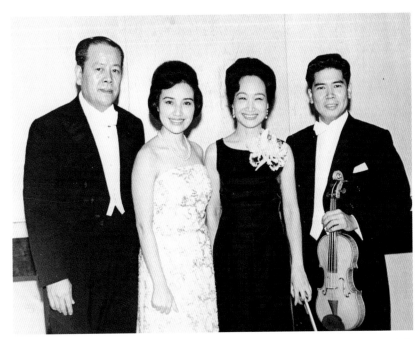

▲ 與指揮蔡繼琨（左一）、鋼琴家藤田梓（左二）、小提琴家雅谷於馬尼拉舉行聯合
演奏會。

▲ 訪問法國廣播電臺，右一為音樂家張昊，右二為駐法文化參事郭有守。

靈感的律動

她臺灣的學生抱屈，又爲他們感到驕傲：在那麼簡陋的設備、艱困的環境中，他們的表現，並不遜於在養尊處優的音樂環境中成長的外國孩子！她在美國時，爲了能提昇國內的音樂視野與鑑賞能力，誠意邀請她接觸的國外音樂名家到臺灣來演出，並極力爲學生爭取到國外留學的機會。

這些應邀來臺灣演出的音樂家們，都對臺灣愛樂者對音樂的熱誠，留下了美好而深刻的印象，間接也爲後來臺灣音樂科系的學生出國深造，開闢了暢通的管道。

這一次的美國之行，她除了考察之外，還參加了阿斯本音樂營的暑期進修；回程並與馬思宏、董光光夫婦在夏威夷合開了一場音樂會，深受各方好評。

一九六一年，她再度出國。

這一次出國，申學庸把自己定位爲「配角」：她是以「中國小姐」李秀英的監護人的身份，陪李秀英到英國倫敦去參加世界小姐選美。當時，她三十二歲，娟秀清麗的外表看起來也不過二十許人。雖然沒有李秀英那樣的青春美貌，但風度氣質則過之。外國人對中國人的年齡本來就不太能分辨的，因此，常有記者弄錯了對象，衝到她面前，把她當成「中國小姐」來進行訪

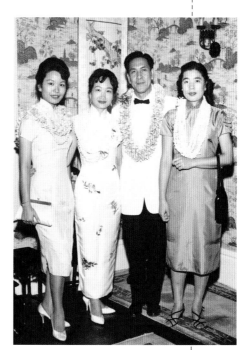

▲ 與馬思宏（右二）、董光光（右一）伉儷於夏威夷留影。

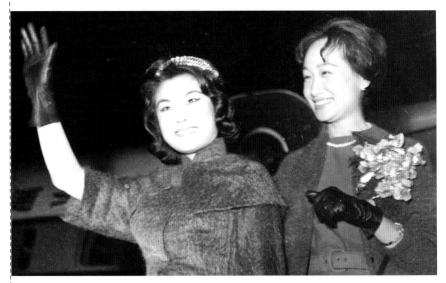

▲ 陪同中國小姐李秀英赴倫敦參加世界小姐選美。

問，弄得她非常尷尬，深怕委屈了李秀英。

那一次選美，李秀英得到了亞后的頭銜，對她來說，也是不虛此行了。會後，她以音樂教育家的身份，到歐亞各國訪問，進行音樂外交。她深知：政治的外交是有其侷限性的，音樂則無國界！

【舞臺之外　海闊天空】

眼見著藝專的學生，逐漸成材，申學庸心中的喜慰難言。當時，臺灣的經濟尚未起飛，國內聲樂家演出的機會，非常有限，而這些有限的演出機會，因著她的盛名在外，而總被主辦單位視為第一順位的邀請對象。她每每在接到邀請時，心中輾轉：這是否也無形的剝奪了學生臨場演出的機會呢？她已擁有

太多了！聲樂家的聲譽、音樂科系主任的名位，各方人士的敬
意，而學生卻是剛剛探出泥土的苗芽，他們比她更需要鼓勵、
需要舞臺！而，如果她繼續留在舞臺上，學生們又哪有機會將
他們辛苦學得的歌藝呈現人前？

她心中開始有了矛盾。不久後，她的一場演唱會的時間，
與學生的演唱會正好撞期。她的演唱會滿場，而學生好不容易
才籌備的演唱會，卻因而門可羅雀。她知情之後，更深為自
責。身為師長，怎能跟學生競逐「舞臺」呢？幾經考慮，她決
定退出舞臺，不再開獨唱會，而把演出的機會，讓給正在生發
茁壯的學生，做他們雙翅下的風，扶挾著他們展翅飛翔。許多
人為她惋惜，但，她心中卻是坦然的。淡出舞臺，使她有更多
的時間、心力放在教學，並協助學生展現才華上。她更感覺，
在學生的成長與表現中得到的樂趣，並不下於自己得到的掌聲
與喝采。她由舞臺退隱，在臺下分享學生的榮耀。眼見著一棵
棵的幼苗成長茁壯、開花、結果，她對自己放棄舞臺的決定，
深為自得。

退出了舞臺的她，仍是忙碌的。除了教學之外，她還參與
音樂推廣的各種事務。一九六八年，文化局推動「音樂年」，
她就是中堅份子之一。當局長王洪鈞提出「音樂年」的構想
時，她加了一句：「今年音樂年，年年音樂年！」這句話，鼓
舞了在場音樂界人士的心。果真，雖然文化局不久後因故裁
撤，「年年音樂年」卻成為音樂界的共同目標，也造成了風起
雲湧的浪潮。讓她難忘的，還有她在文建會第三處處長任內，

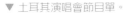

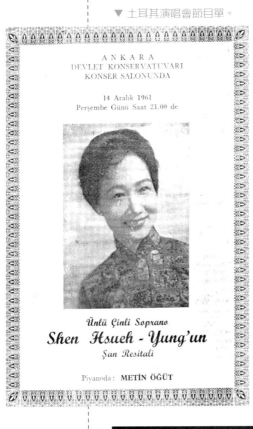

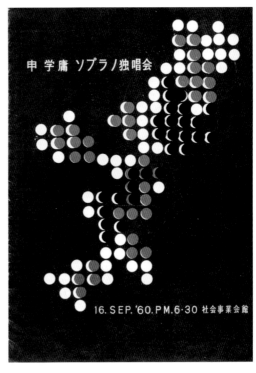

▲ 赴日演唱節目單。

▼ 參加美軍顧問團聖誕晚會，與蔣方良女士（中）
及中、美雙方將領夫人合影。

▲ 帶領聲樂家赴韓交流。

應邀率領六位聲樂家到漢城參加「韓國與義大利建交百年紀念」
的「歌劇選粹之夜」。對許多與會的國家來說，這是一次隨著
演出落幕就成為過去的盛會；但對中韓兩國的聲樂家而言，則
是二十年如一日友誼的開始。雖然其間經過了中韓外交上的風
浪波折，中韓音樂文化交流，卻迄今未曾中斷。

　　從演唱舞臺退出的申學庸，卻換得另一個晴好美麗的萬里
長空。

【樂當「最佳觀眾」】

　　三年借調文建會期滿，三處的業務也進入了常軌，申學庸
安心坦然返回教職，重回藝專執教。對她來說，不論在文建會
服務也好，在藝專教學也好，都是她所喜愛的工作，也都安之
若素，怡然自得。

靈感的律動

▲ 獨唱會節目單。

事實上，她不但沒有一般人從「官場」退下的失落感，反而覺得生活更充實而愉快了。三處任內，不但拓展了她的藝術視野和前瞻性，使她在思考與行事上，更加的圓融與縝密；也使她的交友範圍由音樂圈擴展到整個藝文界。她結交了各行各業的藝術家，美術、舞蹈、戲劇界……的朋友。而她一向開闊，近於率真，自然無偽的天性，以欣賞包容、與人為善來待人接物的處世風格，幾乎是「老少咸宜」的。而且，就如她提出「傳統與創新」的藝術綱領，兼容並蓄的把從傳統到前衛的藝術風格都包含在內了。這種開闊而無私的胸襟器度，在政治圈裡是少見的，自然也為這些老、中、青藝術界朋友們樂意接納。

申學庸和郭錚夫妻兩個都愛朋友，加上喜愛攝影的長子郭英聲，才華早露，成為最受矚目的青年攝影家，也有一群與他志同道合的朋友，使家裡常常高朋滿座，且充滿了年輕人的蓬勃活力。她並不刻意的去「招待」這些朋友，這一種「無為而治」，更使他們有著不受拘束的輕鬆。尤其年輕的朋友，自然的跟著英聲喊她「媽咪」，她也欣然居之不疑。她默然守護著他們，在她心裡，對這些與自己孩子們年齡相近的「孩子」，真有著說不出的喜愛，欣賞他們各自不同的才華、性情，珍惜

他們一心投入藝術的眞誠純摯。她
分享著他們的喜悅、他們的成功，
也眞正了解、體恤他們一路掙扎前
進的坎坷與辛勤。她自覺能力有
限，但，她不缺乏「愛」；她也知
道，她至少能做一個幕後支持、鼓
勵的「媽咪」，而這種無聲亦無形
的鼓舞，正是他們在遇到挫折、遇
到瓶頸與情緒低潮時，最重要的支
撐力量。

當她處於喪偶之痛中，這些她
看著長大的「孩子們」，想盡各種
方式讓她抒解心中的愴痛之情。
「當代傳奇」到倫敦演出《慾望城
國》、「雲門舞集」出國巡演，都
說服她同行。她知道，他們主要的
目的，是想讓她能藉由陪他們出國
演出，旅行散心。他們想以這種方
式，回饋多年來她陪同他們成長的
情誼，也向她表達他們對她的愛。
這種近於孺慕的貼心，使她深覺安
慰與感動。

林懷民應邀到奧地利格拉茲導

▲ 與林懷民、蔣勳於奧地利留影。

▲ 參加阿斯本音樂營，左為名
女高音愛達・愛迪生老師。

演歌劇《羅生門》，也邀她同往。這一齣歌劇，除了林懷民擔任導演外，服裝設計葉錦添、燈光林克華、舞臺設計李明覺，也都是華人藝術家中的佼佼者。謝幕時，全體觀眾起立歡呼，花束如天女散花般的飛向舞臺。她在分享榮譽之餘，也深為這些中國青年藝術家們感到驕傲。

如果，兩廳院要選出席率最高的觀眾，申學庸一定名列前茅。一般的兩廳院觀眾，大概都各有「族群」，以戲劇來說，歌劇、舞劇、京劇、話劇、歌仔戲……各有各的觀眾群，來看這一種戲的，不見得來看那一種戲。音樂亦然。而申學庸卻對每一種表演藝術，都充滿了興趣，因此，她盡可能的出席每一場邀約，一年三百六十五天，大半的晚上，她都在音樂廳、戲劇院裡，聆賞著一場場藝術的饗宴，用包容而寬廣的心去欣賞也享受每一場的演出。她的生活，永遠是忙碌的，每天排滿了各方的朋友，各類的活動，她在這種充滿了藝術氣息的忙碌中，雖勞累而樂此不疲。

【桃李成林 花甲慶生】

一九八九年的秋天，藝專第一屆畢業，當時擔任市立國樂團團長的陳澄雄，到申學庸家中拜訪，鄭重的「稟告」：他與藝專的校友和同學們，正積極準備為這位他們心目中宛如慈母的老師，辦一場慶賀她花甲大壽的「慶生音樂會」。這事大出她意料；她不認為六十歲生日有什麼了不得，值得這樣讓大家為她大張旗鼓、勞師動眾的辦音樂會，當即推辭婉謝。

靈感的律動

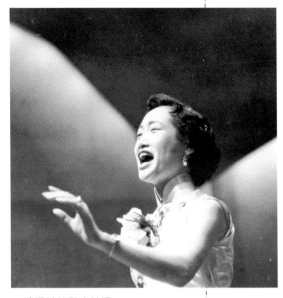

▲ 演唱時的動人神情。

◀ 旅行演唱會節目單。

▲ 與藝專畢業生樊曼儂。

陳澄雄再三懇請無效，只好怏怏而去。

幾天後，她參加朋友的聚會，盡興而返。同席的樊曼儂堅持要送她回家，還約著吳靜吉一起。她心中有些明白，這孩子一定又有什麼「花樣」了。

她和樊曼儂的父親樊燮華，是藝專草創時期同甘共苦的好朋友；對於藝專的管樂教育，這位曾任國防部示範樂隊隊長兼指揮的教授，可說是居功厥偉的。兩家原是通家之好，樊曼儂可以說是她從小看著長大的，這個出身音樂世家，曾是她藝專的學生，如今以長笛享譽臺灣的樊家女兒，申學庸一直以子姪視之。

尤其樊曼儂後來與夫婿許博允創辦「新象文教基金會」，努力引進國外頂尖的藝術團體到臺灣表演，使臺灣的觀眾得以欣賞到世界級的演出，更為申學庸所稱許。

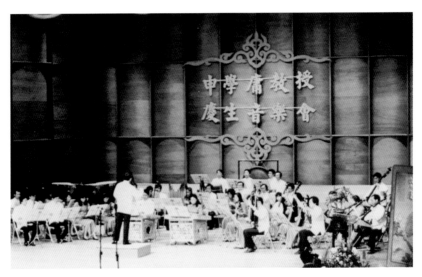

▲ 六秩慶生音樂會的國樂演奏節目。

上了計程車，樊曼儂說，她受「大師兄」陳澄雄之託，重提她預知還是會遭拒絕的要求：「申老師的六十花甲大壽，同學們在『大師兄』的發起下，籌備多時，一定要為您辦一場慶生音樂會！」

申學庸雖然感動於這些早期學生的盛情，但還是以「受之有愧」婉拒。樊曼儂卻是說什麼也不肯罷休的磨著、纏著她答應。吳靜吉也在一邊幫腔：

「申老師！申大姐！妳就做一件好事吧！在這工商社會，大家都很忙碌，難得有機會見個面。而為妳慶生是最好的見面機會，妳就促成這個機緣吧！更何況很多人都在說，今天的學生不懂得感激老師，只要妳不反對這個慶生音樂會，我們就可以證明『尊師重道』依然存在！」

推卻不過他們出於真摯的盛情，她終於接受了這一場為她六十花甲大壽而開的「慶生音樂會」。當年藝專畢業或曾受教於她的學生們集合了起來。第一屆的畢業生陳澄雄指揮市立國樂團開場，奏出了喜慶洋洋的樂曲。幾位已享譽樂壇的學生，以重唱、合唱來為她祝賀。廖年賦指揮的國立藝專管絃樂團、戴金泉指揮的國立藝專合唱團，也都動員了，為她演奏、演唱出祝賀的心聲。

她附中時代的「老學生」毛高文以教育部長的身份參加盛會，並致賀辭。曾與她共事的王洪鈞、吳漪曼也都寫了祝壽的文章。她感動之餘，一再致謝、一再表示不敢當。在場的人卻都有著共同的感覺：這一切，都是她昔日善因所得來的善果！

時代的共鳴

樊燮華，河南省信陽縣人，一九二五年十一月十九日生。自成都光華中學畢業後，進入中央訓練團音樂幹部班，再入陸軍軍樂學校，為第一屆畢業生。一九四九年來臺，首任國防部示範樂隊隊長兼指揮；業餘兼任國立藝專音樂科暨笛及管樂合奏指導教授，對我國管樂之推廣貢獻良多。一九六七年，因心臟病突發去世，得年僅四十二歲。其長女樊曼儂、次女樊曼文，畢業於國立藝專音樂科，長女習長笛，次女習豎笛，均卓然有成，可謂管樂世家。

靈感的律動

良師慈母的情懷

【永遠的護翼者——郭錚】

　　從事音樂教育事業數十年，申學庸自認從籌設藝專起，就盡心盡力的投入了為臺灣音樂界作育英才的工作。「桃李不言，下自成蹊」，如今，活躍於臺灣音樂界的中堅份子，大多數與她都有著深厚的淵源。於此，她是可以自省無愧了。不僅她自覺如此，對她獻身樂教的貢獻，同樣也得到整個音樂界的肯定，公認她是「音樂界的大家長」。

　　但相對的，對家庭，她就不免感覺有些失職了。其實，她是很自甘平凡的，如果，她沒有這些幾乎要說是命運轉折的因緣際會，她也會很甘於像每一個軍眷一樣，做個平凡的家庭主婦。但，她似乎身不由己。

　　她常回憶在東京的日子。那時，她的身份是郭錚的「眷屬」，愛朋友的郭錚，總是呼朋引伴的，家裡經常高朋滿座。郭錚出身軍旅，更把「家」變成了臺灣海軍的「接待總部」，凡是有艦隊到東京訪問，郭家的客廳，就成為海軍軍官們的聚會所。那時，大家都知道郭家有名的「一品鍋」；她總是準備各樣肉類、海鮮、蔬菜，為他們做一個豐盛的火鍋，再準備幾個小菜，幾瓶好酒，讓一個個來到的朋友酒足飯飽，盡興而歸。這一種樂趣，到許多年後，都還不時在他們口中提起，回

味無窮，她也樂在其中。

然而，回到臺灣後，命運那隻看不見的手，讓她身不由己的投入了也許對國家音樂教育是重要的，卻不允許她繼續當個平凡的「居家女子」的事業中。那隻手推著她，讓事業凌駕於家庭之上，讓那麼多的人與事，闖進了她的生活，分割了她的時間與心力。在所有人的眼中，她成了事業成功的「女強人」，卻不知

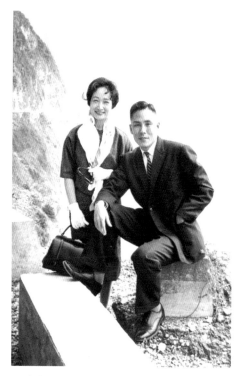

▲ 與夫婿郭錚同遊橫貫公路。

道她在內心深處是有所遺憾的，對郭錚、對兒女，她時常感覺有些虧負。

郭錚始終信守著當初的承諾，在她的學業與事業上，始終以支持的立場，成為她最有力的臂助。他本身出身參謀，處理事務周到精細，完全能補她在瑣碎事務上「大而化之」的不足；與她相關的資料、剪報，都是他細心的為她分門別類歸檔，讓她在隨時需要的時候「一索即得」。她不時需要出國考察，從護照、行程到機票，也都有他一一的為她張羅打點。有了他，她只要安心的「依賴」，什麼事，自然妥妥貼貼。

郭錚愛朋友的天性，是那麼的寬廣無私，也真做到了「愛其所愛」。凡是她的朋友，也都被他真誠的納入了他的朋友名單。尤其對年輕的藝文界朋友們而言，「郭伯伯」代表的是熱誠、親切、溫情。他用他的方式在他們辛苦演出後給予「慰勞」，跟他們的「媽咪」申學庸一起為他們安排家庭式的「慶功宴」，也許只是一些飲料、一些「媽咪」親手為他們做的三明治和茶點，但留在他們心中，卻是永遠的感動與溫暖。許多「雲門」舞者，都記得那些快樂、興奮的日子，吃著、喝著、說著、笑著，然後，橫七豎八的就地「攤」下，自由放鬆的舒展他們連月辛勤練習，和淋漓盡致飛舞跳躍後的疲憊身心。

　　郭錚不但是申學庸的「貼身秘書兼保鑣」，也是她最好的公關。他出色的語言能力，俊秀的儀表，優雅的風度、談吐，熱誠大方的為人，總是能輕輕鬆鬆的就清除了人際間的疙瘩障礙，把原本劍拔弩張的氣氛化解於無形。

　　原來，在她的生命

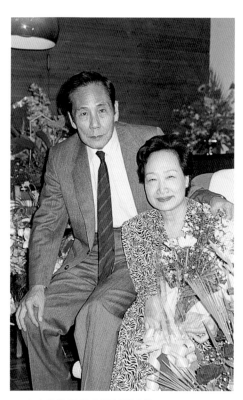

▲ 六十歲生日與夫婿郭錚合影。

中，他是那麼重要的！原來生命中有他，是那麼幸福的！但，大概是「人」的通病吧？近在身邊的人，永遠是最容易因為習慣於他的「存在」，而對他的種種優點「視而不見」。直到有一天，那棵一直庇護著她的大樹，失去了健康。直到有一天，大樹倒了……在他生前，這種感覺還不那麼強烈，在一九九〇年八月十九日他去世後，她才格外的感念，感念他對她這一生的呵護與付出。

郭錚的葬禮，莊嚴而隆重，幾乎所有軍方與藝文界的朋友，都到場為他送行。在喪偶之痛中，她真切的感受到來自各方的溫暖，那是她永遠銘刻於心的。

【從輕狂少年到攝影名家──郭英聲】

更讓申學庸感覺虧負的，是對英聲、雅聲這一雙兒女。

雖然，如今英聲、雅聲都各自有了屬於自己的事業與家庭，而且對媽媽既依慕、又孝順。但，在他們最需要她全心關愛照顧的童年，她的樂教工作與學生，的確還是瓜分了本該屬於兒女的時間與心力。

如今，英聲是享譽國際的攝影家了，而她在分享著兒子榮耀的同時，不能不回憶過去英聲少年時代的艱辛。

申學庸留學義大利的時代，郭錚忙於公務，沒有太多時間放在培養親子之情上，英聲可以說從小是跟著日籍褓姆長大的。因此，英聲只會說日本話，不會說國語。沒想到，這一點竟成為英聲成長時期的痛苦根源。

在她獨自留日的期間，郭錚因公務調回臺灣，為了讓她安心求學，把英聲先帶了回來。英聲從日本回到臺灣，媽媽留在日本進修，爸爸也因公務，常不在國內，親子之情，頗為疏隔。這段時間，英聲被送到申學庸的義父母萬耀煌將軍家寄住。萬將軍夫婦不是不疼愛這個「乾孫子」，但，萬將軍出身軍旅，又身居要職，無暇給予太多溫情；而萬夫人，忙於家事，又怎能有時間心力給予他如母親一般溫柔細膩、無微不至的照顧與關愛呢？

英聲是日本褓姆帶大的，回到臺灣時，他才五、六歲，一句中國話也不會說。而當時，大多數的中國人，是有「仇日」情結的。因此，他幾乎與整個大環境格格不入。在外表，他只是個頑皮的小男孩，也許因此，人們更容易忽略了他其實纖細

▲ 給兒子英聲的生日卡。

而敏感的小小心靈。小小年紀的他,在學校裡,因著語言的隔閡,備受排擠。他所承受的精神壓力和傷害是那麼深重,卻又「投訴無門」。他年紀太小,說不出來,這種傷害卻深埋到了他的心底,成為痛苦的陰影。於是,到了他的青春期,心理的掙扎與衝突,就以憤世嫉俗的方式顯現了。

當時風氣保守僵固,要求所有的孩子循規蹈矩,以「乖順」與「成績優良」為「好學生」的唯一標準。或許是幼年心靈傷害的萌發,也或許「天才」都具有特立獨行的人格特質,少年英聲與學校的制式教育格格不入。他的「自我」受不了「校規」的壓抑束縛,而他的掙扎、抗拒,總被加上「壞孩子」的烙印,使他不見容於學校。

出身軍旅的郭錚,對紀律的要求是多麼的嚴格!他無法想像,自己怎麼會養出這樣小小年紀就不愛讀書,老是「違規犯紀」的孩子!

被孩子的「不學好」氣得咬牙切齒的郭錚,忍無可忍的動了「家法」。申學庸既阻止不了郭錚的恨鐵不成鋼,也改變不了英聲的桀驁不馴,只能陪著挨打的英聲哭。

誰知道孩子也許「可惡」的行為之後,有沒有什麼可恕的原因?在學校、在父親,乃至一般人的眼中,他只是一個不用功的「壞孩子」!那麼輕易的就否定、抹煞了他其實善良純真的心,和書本之外的性向;那時,一般人甚至還不知道「性向」這一詞彙呢!

申學庸在教育界的成功與斐然聲望,完全無補於英聲的難

以管教。她只能一再的爲他找學校轉學，讓他把學業持續下去。這令她既頭疼，更心疼的青春期兒子，總使她覺得負疚；或許這些問題，就肇因於那一段缺少母愛的幼年陰影？

好不容易，英聲初中畢業了。他告訴她，他想考藝專。

她早就發現了英聲在音樂和美術上具有的稟賦。藝專，本是培養藝術家的搖籃，但英聲考藝專的「志願」，卻被她否決了！她無法想像，把這麼個三天兩頭出狀況的孩子，放在自己的學校裡，自己將何以自處？她在學校，以愛護、包容學生爲人敬仰。但，愛護學生是愛護，同樣的愛護兒子，卻是偏私；包容學生是包容，同樣的包容兒子，卻是包庇！她絕不能、也絕不願因而落人話柄，只有根本不讓他考藝專，不讓自己陷入困境。

英聲在無奈之下，選擇了另一所五專：世新。世新五年，成爲他一生重要的轉捩點。他考上的是圖書管理科，卻有大半的時間，溜去電影科上課。在電影的世界中，他找到了展現潛能，釋放自我的道路。電影是一門綜合藝術，而他，正是有著多方面藝術才華的孩子，電影，給了他悠遊自得的創作空間。

除了著迷於電影，他也從攝影中找到了樂趣；他喜歡快速的創作形式，而攝影是能快速完成的藝術創作。

十九歲，他世新還沒有畢業，就被兩位已成名的攝影家鼓勵參加聯展。真的是「一鳴驚人」，他所展現的風華，震驚了攝影界；他的佈局及寬廣的視野，所表現的特質與內涵，在在讓人不能不產生「後生可畏」的讚嘆。當時，就有資深的文化

界人士預言：他將是揚名國際的一匹黑馬。更有知名藝術家，在看到他展出的作品後，立刻提出與這位還不滿二十歲的「小朋友」交換作品來鼓勵他。報章、雜誌大幅的報導這顆攝影界的「新星」，短短的時日內，他成為藝文界的寵兒。

在長輩的推介提攜下，他也為一些外國雜誌拍攝鄉土與人文的專題。二十二歲的時候，他的圖片與名字就已在《News Week》（新聞週刊）出現了。十多年後，「鄉土」之風興起，甚至引起了一些論戰，使他頗為感慨：

「有人認為『鄉土』題材是他們開創的，其實，早在十多年前，我就已經關注過這一類的題材，而且對外正式發表過了！」

他在學生時代，因為興趣在於電影，而有機會接觸到許多法國、義大利、瑞典的經典之作，使他大為震撼；那是完全不同於一般美式商業電影浮淺與通俗的作品！他才了解：原來電影可傳達的訊息是那麼的深遠，能拍得這麼唯美、這麼藝術，而且內涵又這麼深沈的！

他母親的音樂界朋友許常惠，及畫家席德進，是他的忘年交。許常惠、席德進都是留法的，他們非常懇切的對他說：

「你的氣質不屬於美國，屬於巴黎！你若要出國，你一定要選擇到法國去。」

鋼琴家楊小佩也來自法國，她那迥異於一般少女的氣質，也深深的吸引著他，與他一見投緣，成為好朋友。她也成為他人像攝影的第一個「模特兒」。

時代的共鳴

許常惠，臺灣彰化縣人，一九二九年九月六日生。一九四九年，考入臺灣師範學院，師事蕭而化、張錦鴻習理論作曲，一九五三年畢業。一九五四年，留學巴黎，入法蘭克音樂院深造。一九五九年，學成歸國，應聘返母校執教，並兼任國立藝專、文化學院、東吳大學等音樂系，教授理論作曲，作育英才無數。對民族音樂之研究尤其重視，長期做全臺的民俗音樂調查、採集、整理工作，於民俗音樂建樹良多。許氏所作音樂作品，多元且多產：曲作包括獨唱與合唱曲、獨奏與室內樂（含中西樂器）、管絃樂、歌劇、舞劇和清唱劇等。二〇〇一年逝世，享年七十二歲。

法國的巴黎是當時的人文重鎮，新浪潮電影，對他產生了強烈的衝擊。不論是音樂、文學、繪畫，乃至生活情趣，都使他對巴黎產生了深深的認同感。於是，法國成為他的夢土；他母親當年嚮往的地方，也成為他的嚮往。

　　世新畢業，服完兵役之後，他選擇的本來是到法國去學電影；實際上，電影才是他的「最愛」。但因緣際會的，他進入一個以流行和商業為主的攝影工作室工作，使他在短短時日內，踏入了流行與時尚的領域。

　　商業攝影所提供給他的，除了豐厚的待遇，保障了他的生活，前衛的視角、俊男美女、走在時代尖端的時尚流行品味之外，他也得到了一般攝影家夢寐難求的資源：他的「工作」，必須到世界各地去取鏡。他三十幾歲時，已走遍了全球四十幾個國家，對當時亞洲地區其他攝影家而言，幾乎是不可想望的機會。

　　在工作之餘，他還是不能忘情他的創作。他時時觀察並拍下他所看到、與感覺到的影像，累積了大量純粹的作品。這些作品，受到了攝影界的矚目，不但被大篇幅的介紹在歐洲、美洲、亞洲最具聲望的攝影、新聞、人文、流行雜誌上，甚至被當作雜誌的封面，像《Zoom》、《Photo Reporter》、《Arts》、《Image》。巴黎國家圖書館、龐畢度文化中心、各地藝術館也都先後典藏了他的作品，證明他的創作，已被藝術圈接受；他已不僅是時尚流行的「攝影工作者」，也被視為創作的「影像藝術家」，而且是當時年輕一代唯一受到國際矚目的中國攝影

家。這些肯定，使他的攝影作品大受注意，很快的，經紀人找上門，談妥代理他的工作及作品。他同時跨足於商業與藝術兩界，這二者，對他而言，不但不衝突，還彼此相輔相成的雙軌並進。

一九七九年，「新象」的負責人許博允，在看到他的攝影作品之後，大為驚艷，認為他已具有這樣的國際觀與成績表現，力促他回國辦展覽。這一次展覽的作品，所呈現出的風格，完全是另一番的新貌，大大的拓展了當代臺灣攝影界的眼界，造成了不小的轟動，也為當代攝影樹立了新的標竿。

他除了帶回了他的作品之外，還帶回了許多國外的攝影創作的新觀念：像限定版，專業收藏制度，及歐洲攝影作品的經紀制度。他非常感謝許博允和「新象」，這一次展覽的成功，讓去國多年的他，再度與臺灣接軌。

當時，巴黎一家很著名的出版公司，看中英聲的攝影風格，希望請他到大陸去拍「中國庭園」。這對他來說，當然是非常難得的機會，他本身的意願也非常高。但，當時臺灣和大陸還處於對立狀態，他的父母親，認為他該先為臺灣做點事，力促他回臺接受《臺灣映象》的工作——那時，浩然基金會正計劃製作《臺灣映象》攝影集。透過殷允芃的介紹，相關人士看了他在臺北的展覽之後，邀請他負責拍攝。這一段際遇，也促成了他與前妻殷琪之間的一段姻緣。

他一直覺得自己幸運，也非常感謝：他所遇到與他有情有緣的女孩子們，都非常好、非常愛他，對他特立獨行的藝術家

▲ 與兒子英聲攝於法國。

特質，也都非常的包容、欣賞。只是，也許人與人之間緣起緣滅都有定數吧？他過去的兩段婚姻，都分別維持了十年。但，他與他的兩位前妻之間，並沒有一般離異夫妻的怨恨與傷害，分手後，彼此也都還能當成朋友，相互關心。這事讓他想起來，不免悵然，並感謝她們對他的母親依然保持著適度的敬慕，讓他善良的母親深覺安慰。

一九八四年，「吳三連藝術獎」第一次頒贈「攝影類」獎項。第一屆的得主，就是「郭英聲」！臺灣的各種「文藝獎」很多，但，對英聲而言，這一個獎的意義，比任何獎都重大。吳三連是臺灣籍的大老，「吳三連文藝獎」沒有任何的官方色彩；而他得獎所象徵的意義是：他這久居法國的外省人第二代，被「臺灣本土」人士接受了。

讓申學庸喜悅而驕傲的是：她往日上臺，常是為了頒獎，而這一次，是代表兒子領獎！

英聲對媽媽充滿了感激，感激媽媽對他無條件的包容與支持；也因為有媽媽的包容，給予他充份的發展自由，他才開創了自己今日的這一片天空。

　　而申學庸記憶中最難忘的是：在英聲離家兩年後，她到法國去探望他。當英聲在機場見到她時，一把將她抱起，忘形的轉圈子，口中直喊著，彷彿要向全世界的人宣佈：

　　「媽咪！這是我的媽咪！」

　　那至情流露的孺慕之情，把陪著他去接機的法國朋友都感動得直落淚。申學庸心中的喜慰與感動，又何可言宣？

　　生活如同「波西米亞人」，住在小小閣樓上的英聲，在她停留在法國的期間，陪著媽媽遊遍了巴黎附近的名勝古蹟，也帶著媽媽大街小巷的走遍印著他足跡的所在。他帶著她到處參觀，也到處的炫耀著他的母親，更恨不得把整個巴黎最美好的一面都呈現給她，與她分享。在他的心目中，媽媽是當得起享用天下最美好的一切的！

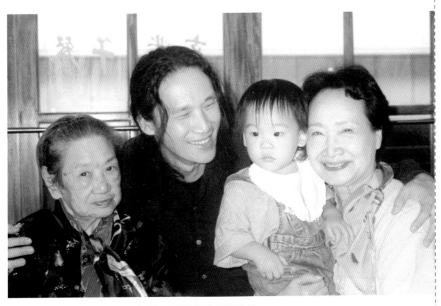

▲ 與義母萬老太太及兒子英聲、孫子郭翰四代同堂。

而最讓她感動的是：一直留居在法國工作、生活，前妻殷琪再三懇求他回臺灣，都不為所動的英聲，在父親去世之後，毅然回國定居，以便就近陪伴母親。

　　回國之後，先後有不少的大學藝術科系與研究所邀請他擔任教職。申學庸也認為，在臺灣這個社會裡，他應該有一份正職的工作，力勸他接受。

　　身為藝術創作者的他，習於自由自在不受約束的生活，開玩笑的「警告」勸他考慮的媽媽：「如果我在學校裡跟學生鬧出了什麼不倫之戀，您當日所擔心的夢魘，可就成真了！」

　　雖然他沒有正式到學校任職，但還是參與了臺灣美術界各重要獎項的評審工作，並先後擔任過高雄市立美術館、國立臺灣美術館、臺北市立美術館的典藏審議委員，也參與了許多私人與國家文化藝術基金會的審查工作，並促進了國際間的藝術交流。

　　英聲在他的年輕時代，成長過程中曾不斷的受到長輩

▲ 與「最愛奶奶」的孫子郭翰。

的厚愛與鼓勵。他現在所擔任的工作，使他有機會發掘、並協助年輕一代優秀藝術家的成長，這些工作，讓他感覺非常的喜慰。

英聲回國定居了！而且，為申學庸添了一個活潑可愛的孫子，讓她在含飴弄孫中樂享天倫。她驚奇的發現，做了父親的英聲，完全成為一個新好男人兼慈父。他親自照顧孩子的生活，「中年得子」的他，非常重視自己的健康與親子之間的互動，一切以孩子為重。也許，這其間，也有點因自己當年沒有享有足夠父愛的心理補償吧？在如今他與孩子親密的父子親情中，這一種昔日的痛，得到了彌補。

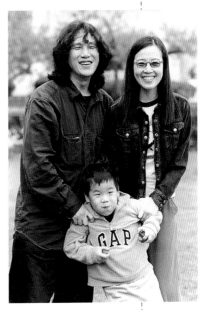

▲ 英聲全家福。

自認幸運的英聲，如今有了正常的家庭生活，一家人常回母親家「定省」問安，孫子更口口聲聲「最愛奶奶」，使申學庸提起英聲一家，就笑瞇了眼。

【淡泊自甘的女兒──郭雅聲】

對女兒雅聲，她有的是另一種的心疼。

雅聲出生時，藝專音樂科剛剛籌設完成，她正面臨整個人生角色的轉換。這個小女兒，幾乎是在她的忙碌中「天生地養」長大的。

完全不同於英聲的才華橫溢與叛逆個性，雅聲天生乖巧安靜的令人心疼。她似乎感覺自己「來的不是時候」，也體諒媽媽的忙碌與辛勞，從小她不吵不鬧，安份守己，從不做任何讓大人操心的事，也從沒有任何的「非份要求」。

媽媽是那麼的忙，比她大七歲的哥哥，又正當橫衝直闖得頭破血流的少年時期，哪懂得疼惜憐愛小妹妹？在家裡，最疼愛她的是爸爸。但郭錚自己又是個愛朋友、愛熱鬧，交遊廣闊，享受生活的人，能留給她的時間，也就有限得很了。於是，她成爲家裡的「弱勢族群」，而且，她總是安份守己，不聲不響靜悄悄的，也就多多少少的被忽略了。

到她小學畢業，哥哥英聲開始嶄露頭角，受到了各方矚目。大哥哥、小妹妹之間距離太遙遠了，她只能用崇慕、仰望

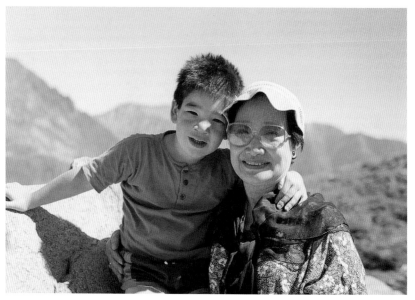

▲ 與疼愛的外孫包爾寧。

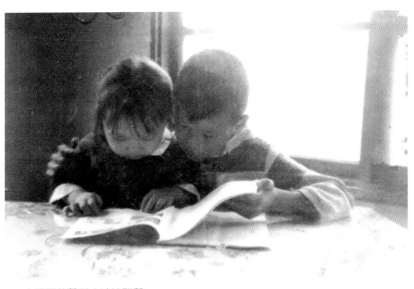

▲ 大哥哥英聲與小妹妹雅聲。

的心情來敬愛、崇拜他，唯哥哥馬首是瞻，也對哥哥唯命是從。在媽媽與哥哥光環的陰影下，在媽媽那麼多優秀出眾的學生中，小雅聲相形之下似乎黯然失色。申學庸畢竟還是個用心關愛兒女的母親，在英聲漸漸長大，不必她再那麼操心的時候，她注意到了被她忽略了太久，伴著寂寞長大的小女兒。

她發現，雅聲雖然沒有太高的音樂天賦，但內向、安靜的性情，使她能按部就班的學習音樂，也已奠定了良好的音樂基礎。只是，也許媽媽和哥哥的光芒太耀眼了，使她對自己失去了應有的自信。

而如今，當務之急，就是讓這個小女兒建立自信！

正巧，當時有一個天才兒童保送出國深造的甄試，她為雅聲報了名。十三歲的雅聲，輕易的通過了甄試，得到了保送的

資格。

聽說了這個好消息，申學庸在奧地利的學生紛紛來信，向她道賀，也表示他們一定會好好的照顧雅聲這個「小師妹」，請老師放心。

她不是不放心他們照顧雅聲，也不是不信任他們的誠意，而是覺得雅聲的年紀還太小，就這樣出去當「小留學生」，在文化的認同上，是否會造成無法適應的混淆？她是中國人，對中國文化的認知還不深，一下到了異國，馬上轉換成另一種的文化和價值觀，對孩子來說，是好事嗎？

她為之躊躇，終於還是決定放棄這個機會。她告訴雅聲：

「妳還太小！但媽咪保證，等妳的學業告一段落，一定會送妳去維也納的！」

雅聲沒有抗拒的接受了。初中畢業，她首先想要考的就是「媽咪的學校」，也是她最熟悉的「藝專」。

身為科主任的申學庸，秉持大公，對女兒來考本校，守口如瓶的保持緘默。她要雅聲憑自己的本事應考，而不要讓人說，她讓女兒「走後門」！

那一屆來參加考試的高手如雲，雅聲落了榜。消息傳出，大家扼腕之餘，更肯定了她身為科主任的大公無私，也杜絕了別人意圖「干求」的非份之想：連她的女兒都落榜，還能要求她「放水」嗎？

雅聲在她的鼓勵下，又參加文化學院附設的五專音樂科考試，順利的考上了文化學院。五年畢業後，她信守諾言，送雅

聲到奧地利深造。

她在奧地利的學生，都把對老師的感念之情轉移到雅聲身上。而雅聲的善體人意、溫文懂事，使得這些師兄姐們都把她當成親手足來疼愛，也讓申學庸對女兒的留學生涯放了心。雅聲順利的得到了奧地利格拉茲音樂學院的學位，也在那兒找到了很好的歸宿，與夫婿和愛兒住在奧地利，過著平靜而恬適的家庭生活。

每年暑假，雅聲總千催百請的要媽咪到奧地利去避暑，與女兒、女婿、外孫樂享天倫。在雅聲安詳恬適的笑容中，申學庸安心了。雅聲的好性情，已得到了她應有的幸福。身為母親，夫復何求？

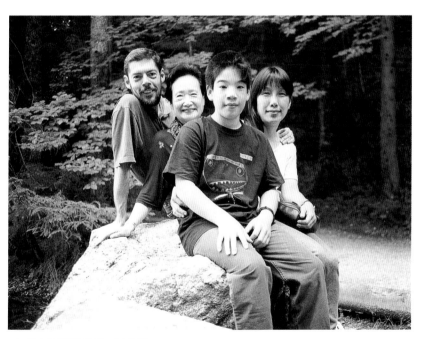

▲ 與女兒雅聲全家一同合影。

出入內閣勤付出

【來自總統府的電話】

年過六十，申學庸除了教書之外，也把生活安排得豐富充實，朋友、學生、音樂、藝術，對她來說是工作、是責任，也是生活、是享受。她很滿意於自己這樣的生活，她以為，大概這就是她日後的生活模式了。

她對藝文活動及音樂文化交流，依然熱心。一九九一年，她率領著臺灣「當代傳奇」的成員，以平劇的形式，到英國演出由莎翁名劇《馬克白》改編的《慾望城國》，使莎翁的故鄉為之震驚、轟動。

一九九二年，她又代表臺灣到香港參加兩岸三地「中國聲樂發展方向」研討會。這一次的會議是中國聲樂家在睽隔數十年後，重新攜手探討中國音樂方向的盛會。來自兩岸三地的知名聲樂界人士，有香港的費明儀、大陸的沈湘，而最讓她驚喜莫名的是：她成都時期的恩師郎毓秀也參加了！師生相見，郎毓秀當然老了；連當年黛綠年華的她，都已年近七十了！而師生間另一感慨卻是：由於兩岸的阻隔，郎毓秀與她的父親，國寶級名攝影家郎靜山的父女之情，因而阻絕；申學庸卻因著在臺灣，兒子英聲又是深得郎老欣賞讚許的攝影界新秀，反而與郎老來往親密，郎老還與她，也為她照了不少照片呢！

　　也在這一年，臺灣的聲樂界人士發起成立了「聲樂家協會」，眾望所歸的她，被推選為第一屆的理事長。從此，聲樂家們有了自己的「歸屬」。

　　正當「聲協」成立，大家準備規劃演出歌劇，以展現活力，她也全心參與策劃的時候，她的命運又面臨了新的轉折。

　　那是一九九三年的早春，執政黨內閣改組。她早聽說，這一次文建會將由女性入閣，也聽說了一位「內定」的人選。這位女士，是她素來欣賞的朋友，不論人品、才幹都是上上之選，她也深慶得人。她不知道，其中另有變數。

　　她記得那一天，她正跟兒子英聲通著電話，閒話家常。忽然，電話裡傳來插播，把他們母子嚇了一跳。

　　對方很客氣的請她掛斷與兒子的電話，因為：

　　「院長有要緊的事，想跟申教授商量。」

　　院長？她一時還沒想到是什麼「院長」，那邊已經接通了。一個男聲傳來：

　　「申教授嗎？我是連戰。」她猛然想起：是「行政院長」，她雖然在公眾場合見過，卻素無交往的政府官員。

　　雙方客氣的寒暄了兩句後，連戰懇切的說明來意：

　　「經過討論，我們希望借重申教授的聲望與才幹，主持文建會。」

　　她一時怔住了；她實在沒有想到要入閣做官，直覺的就謙辭婉拒了。連戰再三懇請她一定要接受，她只得表示需要時間考慮。連戰說：

「那，我們給您兩個小時的考慮時間。希望您一定要答應；今天下午就要向新聞界公布閣員名單了。」

兩個小時！放下電話，她一時簡直理不清頭緒，但，時間是那麼的急迫，也由不得她慢慢想。她連忙撥電話給兒子英聲，和幾位她素來信任的文化界年輕朋友：林懷民、吳靜吉、許博允……，意見分成了兩派，英聲和林懷民堅決反對，他們是最了解，也最維護她的人，認為她的人品與性情，根本不適合複雜混亂的政治圈。尤其，像她這樣的人，怎麼能應付那麼惡質的立法院質詢？那簡直如羊入虎口，「秀才遇到兵，有理講不清」。

但，似乎除了這兩個「兒子」，其他的人都認為這是一件好事，許多文藝界人士，一聽說消息，就興奮的趕到了她家，向她道賀。當她表示遲疑，還有人半開玩笑的說要「下跪」，「求」她答應以「文化人」的身份入閣。

她還是躊躇未定，與她相識卻不熟的鄭淑敏這時打電話進來，力勸她一定要答應，因為：「這也是大老闆的意思。」

她有些茫然：「大老闆？」

經過鄭淑敏的解釋，她才知道指的是當時的總統李登輝。鄭淑敏就是銜命打電話來勸說的，而且還語氣嚴重的告訴她，馬上就要向新聞界宣佈內閣人選了，時間上已不允許她拒絕。在這樣的情況下，她還能再說什麼？也只有勉為其難的答應了。

當天的新聞發佈，她被任命為文建會主委。

靈感的律動

【不計毀譽　只問耕耘】

　　當申學庸從前任主委郭爲藩先生手中接下印信時，心中亦喜、亦憂、亦懼，這個掌管全國文化事務的責任，是太重大了。她身爲文化人，自然願意盡一己之力爲文化界服務；但，她不知道，她能做多少，不知道她是否能勝任——不是工作，而是兒子英聲所憂慮的惡質政治生態與立法院質詢。

　　幸好，她天性樂觀坦蕩；這個「名位」，既不是她刻意鑽營來的，她也不會戀棧，因此，在心態上，她進退裕如。必要時，她不必委屈自己，不必仰俯由人，她隨時可以求去！

　　先有了這樣的心理準備，她也就坦然了；反正能做多少、算多少，人生也不過是盡己而已吧！她選擇了當年陪她進三處的蘇昭英擔任機要秘書；副主委則聘請了李總統所賞識的耶魯

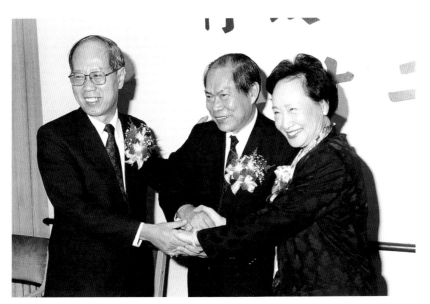

▲ 文建會12週年，歷任主委陳奇祿（中）、郭爲藩（左）、申學庸（右）合影。

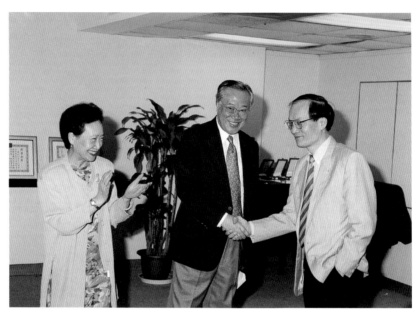

▲ 與陳其南（右一）歡迎張繼高（中）到文建會演講。

大學文化人類學博士，當時正在香港中文大學擔任人類學系系
主任的陳其南擔任；這一人選，頗出人意外。她知道陳其南的
學養與才幹，知道他是可以期許、可以信任，腳踏實地「做事」
的人。文化是屬於整個國家的，是屬於百姓的，文化事業應該
不隨俗、有格調；這些，陳其南都有！

　　申學庸從二十六歲開始擔任「主管」，卻從不把主管當
「官」來做。她認為每個人都有其長短，「主管」，重要的不是
總攬權勢，事必躬親，而是規劃妥善的制度、訂出大方向、大
原則，然後知人善任，用人之長，信任部屬，充份授權的支持
他們，讓他們放手去做！

　　第一次內部會議中，她發現，十年了，文建會還在延用當

年她提出的「傳統與創新」綱領。這令她不禁要問：

「這句話，已使用了十年，應該有新的作爲了吧？」

聽她這麼說，大家才開始紛紛發言，提出一些新的路向。最後，決定了新的方向：「人親、土親、文化親」。

在這個理念主導下，很快的展開並落實了植根文化於本鄉本土的工作，讓各地就著自己本身的特色，開展了各自不同的文化風貌。

在過去，文建會的工作方向與補助重點，偏重於支援事業展演能力較高、又穩定發展的藝術團隊，或是專業的藝術家；也可以說，是擷取既有的成果，而忽略了對地方性藝術團體及藝術家的培植。「人親、土親、文化親」，則一反過去的做法，把文化工作落實於地方與民間，爲每一個地方「量身打造」具有當地特質的文化活動，使地方性的文化活動，與當地人文特色及社區生活相結合；使「文化活動」，對在地人來說，不再是高不可仰，遙不可及，屬於「殿堂」的高雅點綴，而是切身生活的一部份。

自此，「文藝季」不只屬於少數大都市，而可以由各縣市就自己本身的特質來規劃、並在文建會的支援與協助下執行，讓精緻藝術有鄉土的養料，也讓鄉土的民間藝術得以提昇到更高的層次。

自此，「文藝季」的活動，也呈現以地方爲主體，認同歷史傳統，開拓地方文化資源，與民眾生活結合等傾向。地方縣市的文化中心，不再被動的接收文建會製作好的展演活動，而

▲ 主持「人親、土親、文化親」文藝季開鑼。

是承擔起活動規劃、執行、完全主導的角色。

　　不僅如此，各地方還在文建會的支持之下，舉辦「全國文藝季」，使僻處一隅的地方，發揮自己本身的特色，讓本身的文藝特質，成為全國的焦點，甚至舉辦國際性展演的活動，讓鄉土藝術與國際藝術接軌，推向了國際舞臺。

　　這種從本鄉本土出發，與在地鄉親生活、風俗密切結合的做法，得到了廣大的認同與迴響；文化活動成為人人可以參與的事，而且，是以自己原本所熟悉的形式與內容來呈現的。這種地方文化特質的「唯一性」，建立了他們對自己所擁有的鄉土藝術的自信。於是，各地的文藝活動如火如荼的展開。

　　文建會主委與副主委，都不是出身官僚體系的文化人，他

們完全沒有「高高在上」的官僚架子，親自到每個大城小鎮去參與各地的活動，與民眾打成一片，更鼓舞了地方藝術工作者的士氣。

申學庸在學校、在藝術界，本就以親和力爲人所共知；這時，更深入了民間，成爲民間藝術團體與藝術家們最樂意親近的朋友。

陳其南所提出的「社區總體營造」的概念，與「人親、土親、文化親」是相輔相成的，希望由文化活動入手，進入民眾日常生活的領域，以激發並凝聚民眾生活意識與共同體的意識；也就是透過社區的過程，以實踐文化理念。這種社區或部落的重建工作，或者由地方文史資源挖掘整理出發，或者集體參與社區公共空間的設計建造，或者是致力發展地方文化產業……不論從哪一個角度切入，均逐步帶動其他相關項目，整合成爲一個整體的營造規模，應對社區生活總體的各個面向。「社區整體營造」被定位爲一種社會文化的改造運動，並推動成爲整個文化生態轉型的基礎工作。

陳其南不僅提出了他的理念，並且身體力行的

▲ 在澎湖參觀藝術家趙二呆工作室。

▲ 參與南投原住民文藝季活動，與原
住民載歌載舞。

奔走執行。申學庸也全力支持，果然留下了斐然的成績。

除了在國內積極推動藝術活動，申學庸也藉由「文化出巡」，參與藝術團體到國外的展演活動，像一九九四年，「明華園」應邀到巴黎演出，她就出席了開幕儀式，讓團員們倍覺親切。

然而，果然如她所預料，她的任期時間並不長，頭尾不到兩年，她就在立法院的惡質問政態度下，主動求去。

正如她的自知之明：她是可以做事的人，但並不適合做官。她不會諂媚阿諛，也不懂逢迎拍馬，更不可能動之以利、脅之以勢、凌之以威。而這些，卻是官場的「常態」。她「文化人」的一切優點與美德，看在某些「挾民意以凌人」的立法委員眼中，卻是「是可忍孰不可忍」的拂逆。於是，他們現出了極盡低俗之能事的粗鄙面目，來「修理」這有眼不識泰山的「小主委」。

冰凍三尺，非一日之寒，這些衝著她來的惡意，當然理由很多。有人認為她任用與民進黨「掛鉤」的蘇昭英為機要秘書，是對國民黨的不忠；有人對陳其南的強勢作風不滿；有人倚仗權勢提出無理要求未遂而公報私仇；有人認為她身為國民

黨官員，卻在補助上偏袒民進黨執政的地方，全不管當民進黨地方首長認真的提出具體計劃、執行方案、完整預算的時候，國民黨有些地方首長根本置之不理。

對於這些，她都一笑置之；她自問無愧，也相信歷史自有公評，而坦然「揮一揮衣袖」的回到她的原點——音樂教育。

她的求去，既維持了自己的風骨，也贏得了文化界的支持與讚賞。當消息傳出，文建會立刻堆滿了慰問、致敬的花籃，有人這麼說：

「申主委下臺，比別人上臺還風光！」

正如她所想：公道自在人心。她盡心盡力耕耘、播種的辛勤，「上面」根本不「看」，或「看不到」，到了開花結果的時候，大家自然都看到了。而且，任何事，尤其文化工作，絕不是能急功近利的，必須讓時間來證明，由歷史來評斷。

許多的花、果，都開放、成熟於她離職之後。但，地方上的藝文人士並沒有忘記是誰為他們策劃、推動這些德政的。「人去政未息」，當他們再展開文化活動時，都盛情邀約她參加。當年，她跑遍了各地，是為深入地方，為純樸的民間藝術把脈，並因地制宜的為他

▲ 參與明華園至巴黎演出，與團長陳勝福（左一）、當家小生孫翠鳳（左二）。

▲ 離職時的歡送茶會。

們規劃能展現地域性特質的文化活動；如今，卻是應邀與他們共享成果，共慶豐收了！

她回憶那一段的時光，說：

「每一個人生階段都是無悔的！」

因為，她盡力演出了每一個落到她頭上的「角色」。

【春華燦爛　秋實豐盈】

從文建會主委卸任的同時，她也向已從藝專升格的藝術學院申請退休了。雖然藝術學院方面一再慰留，她也只答應幾個小時的兼任，堅辭專任。她已屆退休年齡，想到有那麼多年富力強，留學歸來的音樂人才，竟因教職的僧多粥少，而無法進入學校一展所長，便心中不忍。如同當年她讓出舞臺，如今，她願意讓出專任的位子，空出缺額，讓年輕人遞補。「無官無職一身輕」，從二十八歲開始，她貢獻了她最美好的歲月給國家、給學校、給學生、給音樂，現在，是她功成身退，安享退休生活的時候了！

　　「一分努力，一分收穫」、「種瓜得瓜，種豆得豆」，這些「老生常談」，卻都是洞澈世情世態的真理！天下事，想「不勞而獲」固然是不可能的，「勞而不獲」也斷無此理。

　　也是她昔日與人為善的善果吧？申學庸完全沒有一般獨居退休老人的各種問題。她身體健康，心情開朗，她有那麼多的朋友、學生依然包圍著她、關心著她。她家依然是藝文界朋友最樂意造訪的地方，一杯清茗，一盤水果或茶食，可清談、可論藝。雖然，如今的她已然退休，所到之處，卻還是受到最尊崇、也最真誠的禮遇，完全沒有感受到所謂的「人情冷暖，世態炎涼」。這種禮遇，絕不是一般曾身居高位的退休者所能享有。因為，這些禮遇，不是因著她「名位」的光環，而是因著她這個「人」，也為著她數十年來對音樂、對文化有目共睹的真誠奉獻。因此，至今她依然是各藝術團體最敬重、歡迎的貴賓。

　　而學生們排

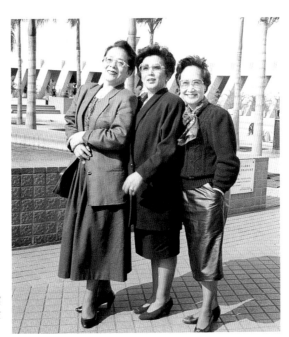

▶ 偷閒學少年：與劉塞雲（左）、曹繼怡（中）於香港留影。

時代的共鳴

劉塞雲，福建福安縣人，一九三四年四月四日生。自幼受詩詞戲曲之薰陶，隨父母來臺後，一九五〇年考入師範大學音樂系，主修聲樂，師事張震南教授。一九五五年，赴美深造，入碧芭第音樂學院主修歌劇演唱，並習神劇與藝術歌曲。隨即在美開始其演唱生涯，並赴歐、亞各國巡迴演唱，常以整場音樂會介紹中國藝術歌曲。一九六六年返國，應師大戴粹倫教授之邀，返母校任教。三十餘年來，除教學外，經常於國內外舉行演唱會，尤其關注中國藝術歌曲的創作與發揚。二〇〇一年六月去世，享年六十七歲。

著班似的，到她家來陪她閒話家常，也陪她看展覽、看演出。他們都長大了！他們現在就像反哺的鳥兒，反過來呵護她、疼寵她，為她經營出一個溫馨恬適的美麗黃昏。在她七十歲的那一年，至親好友私下的慶生宴會不用說了，各界為她「慶生」的活動，幾乎令她應接不暇。

副總統連戰，早早的就邀集了各藝術學院、團體的負責人，和藝文界人士，席開五桌，為她「暖壽」。

緊接著，她的學生和聲樂界的朋友們，又紛紛為她辦「慶生音樂會」；這一次，不是一場，而是三場！第一場由藝術學院音樂系主辦，地點在「國家音樂廳」。第二場由文大音樂系主辦，地點在「空軍介壽堂」。她生日當天，則由與她關係最密切的「聲樂家協會」籌劃主辦，地點在「新舞臺」。除了表演節目之外，聲樂家協會理事長劉塞雲、文化大學音樂系主任莊本立，都上臺致賀。學生輩的臺灣省立交響樂團團長陳澄雄、新象文教基金會董事長樊曼儂、雲門舞集基金會藝術總監林懷民、太古踏舞團團長林秀偉……也一一上臺向她致敬，並表達了他們對她的依慕與感念。

她笑容滿面的致謝，覺得「太過份」、「不敢當」。而臺下久久不息的如雷掌聲，卻表達了所有人對她的感念與祝福。

不但是朋友、學生，社會也沒有忘記她近半世紀的辛勤與付出。一直與得獎絕緣的她，到一九九五年退休之後，卻得到了國家最高榮譽的「國家文藝獎」之「特別貢獻獎」，作為對她這一生獻身文化事業的肯定。

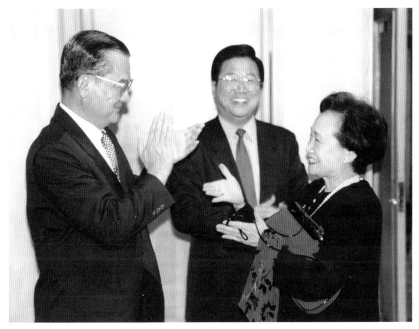

▲ 連戰（左一）祝賀七秩壽辰。（《民生報》楊海光／攝影）

▲「聲樂家協會」慶賀七秩壽辰。

◀ 七秩慶生音樂會節目單。

▲ 國際音樂營「周小燕示範教學」，右起：趙琴、費明儀、劉塞雲、周小燕、徐露、申學庸、金慶雲。

　　作為一個「音樂人」，她依然關注著中國音樂的發展與前途，也樂意繼續為音樂效力。一九九八年，「臺北愛樂基金會」舉辦「兩岸三地中國聲樂家學術研討會」，她也應邀以臺灣代表的身份參與，並參與演唱評鑑的工作，與香港代表費明儀、大陸代表周小燕，同聚一堂，為她們一生奉獻的「聲樂」園地盡心努力。

　　同年，她又獲頒香港「海外藝術家協會」為全球傑出藝術家所設的「中華文學藝術金龍獎」的「音樂大師獎」。

　　不僅如此，交通大學也在二○○一年主動頒給她「名譽博士」的學位。這是交大第一個頒給文化工作者的博士學位。雖然一向謙退的她，還是覺得受之有愧，但所有的文化界人士都

認為這是「實至名歸」的榮譽。她為了家庭、為了樂教，放棄了本來可以進修的機會，也因此與學位失之交臂。但，到了她功成身退之後，學界還是以「名譽學位」頒贈，也彌補了這個缺憾。

她身邊的朋友、學生都對她怡然自得的生活既欣且羨。家居蒔花藝草，聽音樂、看畫展，與朋友、學生以茶敘或便餐的方式雅會清談。夏天，到維也納的女兒家中樂享天倫。週末，是含飴弄孫的「祖孫時間」……

她的生活中，除了充盈著朋友、學生的笑語，也時時傳出琴聲、歌聲。她自己不再唱歌，也已自教學崗位上退休；但，

◀ 接受博士學位後與陳其南（右）、蘇昭英（左）合影。

▼ 接受博士學位後與陳郁秀（左二）及藝專畢業學生戴金泉（右一）、陳澄雄（右二）合影。

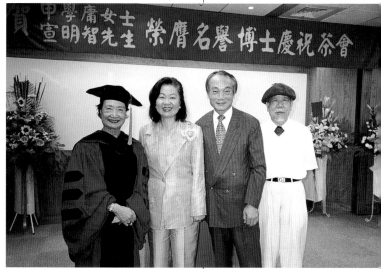

靈感的律動

學生們要開音樂會的時候，總要求到她這裡做最後的練習，聽她中肯的指導與真誠的鼓勵。

而晚上，戲劇院、音樂廳裡，她的身影與笑容，依然是來賓期待又熟悉的畫面。她的笑容，似乎有感染力，帶給人的是說不出的溫暖、熨貼與欣喜。「聲協」為她七十華誕的音樂會訂的主題是：

「生命是一首澎湃的歌」

回顧一生，她應該是無憾的吧？

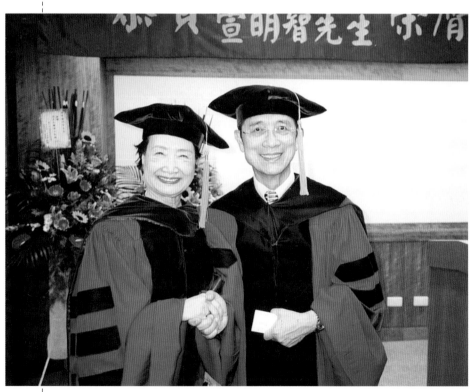

▲ 接受交通大學校長張俊彥頒贈名譽博士學位。

音樂生涯
樂無窮

申學庸年表

年代	大事紀	備註
1929年	◎ 農曆10月5日出生於四川省江安縣。 ◎ 長輩照申家族譜「學」字輩排行，取名「學蓉」。	＊申家為三代四房合居同爨的大家族，申學庸為四房的第三代。
1933年（4歲）	◎ 進入小學。	＊未屆學齡，提早入學。
1937年（8歲）	◎ 7月7日蘆溝橋事變爆發，抗戰開始。 ◎ 國立戲劇專科學校遷至江安。	
1939年（10歲）	◎ 升入縣立江安女中初中部。 ◎ 改名學庸。	
1942年（13歲）	◎ 初中畢業。 ◎ 因病在家休養。	＊罹患瘧疾。
1943年（14歲）	◎ 往成都，依父而居。 ◎ 考入銘章中學高中部。	
1944年（15歲）	◎ 喪母，返鄉奔喪。 ◎ 陪堂姐申學嘉往重慶投考重慶師範。 ◎ 臨時報名，考入重慶師範音樂科。 ◎ 師事楊樹聲習聲樂。	
1945年（16歲）	◎ 抗戰勝利，舉國歡欣。	
1946年（17歲）	◎ 重慶師範復員遷返南京。 ◎ 轉入成都藝專音樂科三年級就讀。 ◎ 師事男高音蔡紹序習聲樂。	＊重慶師範前身為南京「江寧師範」，因抗戰遷至重慶，改名重慶師範。
1948年（19歲）	◎ 師事女高音郎毓秀習聲樂。	
1949年（20歲）	◎ 成都藝專音樂科畢業。 ◎ 10月，與少校參謀郭錚先生結婚。 ◎ 與夫婿郭錚往臺灣探親，並度蜜月。	
1950年（21歲）	◎ 定居臺灣。 ◎ 任教師大附中為音樂老師。 ◎ 師事林秋錦習聲樂。 ◎ 因懷孕辭去教職。 ◎ 長子郭英聲誕生。 ◎ 郭錚往韓國板門店任盟軍翻譯官。	

年代	大事紀	備註
1951年（22歲）	◎ 郭錚調任東京盟軍總部翻譯官。 ◎ 攜長子郭英聲往東京與郭錚團聚。 ◎ 入上野東京藝術大學專攻聲樂。	
1952年（23歲）	◎ 師事義大利歌劇名家狄娜‧諾泰賈珂瑪夫人習聲樂。	
1953年（24歲）	◎ 3月，在東京舉行「中國藝術歌曲演唱會」。 ◎ 4月，在橫濱舉行「中國藝術歌曲演唱會」。 ◎ 往義大利羅馬羅沙堤音樂院進修。 ◎ 師事珂烏里夫人習歌劇演唱。 ◎ 師事男高音彭茲‧德里昂習藝術歌曲。 ◎ 應邀與師長男高音彭茲‧德里昂旅行演唱，足跡遍及羅馬、那不勒斯、魯卡、米蘭、威尼斯、梵蒂岡等地。 ◎ 接受義大利國家電視臺邀請訪問、演唱。	＊馬熙純伴奏。 ＊馬熙純伴奏。
1954年（25歲）	◎ 返回東京，入上野東京藝術大學，師事城多右兵衛教授。 ◎「大師班」上一鳴驚人，感動當代名家男高音塔利亞維尼上臺合唱。 ◎ 舉行音樂會，日本名樂評家山根銀二給予高度好評。 ◎ 藤原義江邀約加入「藤原歌劇團」，予以婉拒。 ◎ 主演白光導演之輕歌劇《戀歌》。 ◎ 客串演出歌舞片《花花世界》。	＊宮原淳子伴奏。
1955年（26歲）	◎ 應駐日大使董顯光博士之邀，返國勞軍，並舉行演唱會，轟動一時。 ◎ 教育部長張其昀先生邀約懇談，約定學成後返國貢獻樂教。 ◎ 返回日本繼續進修。 ◎ 於日本舉行「歌劇選粹」音樂會。 ◎ 發表〈祖國，我要為你唱出春天來〉一文。	＊宮原淳子伴奏。 ＊刊載於《聯合報》。
1956年（27歲）	◎ 返臺籌備創辦藝專音樂科事宜。 ◎ 應泰國皇室邀請，赴泰舉行御前演唱會，圓滿成功。	
1957年（28歲）	◎ 藝專音樂科開始招生，出任音樂科科主任。 ◎ 長女郭雅聲誕生。	
1958年（29歲）	◎ 金門八二三砲戰爆發。 ◎ 應邀往金門前線勞軍，首唱鍾梅音作詞、黃友棣作曲之《金門頌》。	＊同行者有國防部示範樂隊、中華合唱團及作曲者黃友棣、作詞者鍾梅音。

年代	大事紀	備註
1959年（30歲）	◎ 舉行「申學庸獨唱會」。	＊林運玲伴奏。
1960年（31歲）	◎ 應美國國務院之邀，前往美國考察音樂教育，並參加阿斯本音樂營暑期進修。 ◎ 發表〈我的音樂生活〉系列文章。 ◎ 舉行日本演唱會。	＊《大華晚報》連載。 ＊宮原淳子伴奏。
1961年（32歲）	◎ 以監護人身份，帶領其門生中國小姐李秀英赴英國倫敦參加世界小姐選美，榮獲亞后。 ◎ 以音樂教育家身份訪問歐亞各國，進行音樂文化外交。	
1962年（33歲）	◎ 受中國文化學院校長張其昀之託，創設文化學院音樂系，並出任系主任。	
1963年（34歲）	◎ 代表中華民國赴日參加「第五屆國際音樂教育會議」。 ◎ 應聘為第一屆廣播電視金鐘獎評審。	
1964年（35歲）	◎ 藝專首次演出西洋歌劇《劇院春秋》。	
1965年（36歲）	◎ 榮獲第六屆中國文藝協會「文藝獎章」之音樂獎。 ◎ 代表臺灣赴菲律賓參加「亞洲音樂教育會議」。 ◎ 與菲律賓小提琴家雅谷、日本鋼琴家藤田梓、華僑指揮家蔡繼琨在馬尼拉舉行「中菲日文化交流音樂會」，圓滿成功。 ◎ 12月於國防部音樂會擔任獨唱。 ◎ 應聘為電影金馬獎評審。	
1966年（37歲）	◎ 協助籌設臺南家專音樂科。 ◎ 榮獲先總統 蔣公暨夫人邀請參與臺北陽明山官邸演唱會。 ◎ 舉行「申學庸教授旅行演唱會」。	＊林閏秀、劉富美伴奏。
1968年（39歲）	◎ 襄助文化局推行「音樂年」活動，並提出「年年音樂年」口號。 ◎ 藝專主辦「吳伯超紀念音樂會」，由全臺音樂科系合唱團聯合演出管絃樂伴奏之合唱曲《中國人》。	＊文化局長為王洪鈞先生。
1972年（43歲）	◎ 藝專師生於三軍托兒所合作演出四幕歌劇《糖果屋》。	

年代	大事紀	備註
1975年（46歲）	◎ 長子英聲至法國進修。	
1976年（47歲）	◎ 應聘為第一屆金鼎獎評審。	
1977年（48歲）	◎ 利用教授休假，往法國探望長子英聲，樂聚天倫。 ◎ 往德國、奧地利、義大利、英國考察音樂教育。 ◎ 於奧地利舉辦藝專同學會，藝專校友三十餘人，歡聚一堂。	
1978年（49歲）	◎ 應邀赴美，參加芝加哥「全美音樂教育家會議」。 ◎ 應奧地利國立音樂院之邀，赴歐洲考察音樂教育。	
1979年（50歲）	◎ 長女雅聲赴奧地利留學。	
1982年（53歲）	◎ 應聘為文建會第三處處長。 ◎ 以「傳統與創新」理念，規劃「文藝季」活動，開風氣之先。	
1984年（55歲）	◎ 應邀率領六位臺灣聲樂家赴韓國漢城，參加韓國與義大利建交百年紀念「歌劇選粹之夜」。此一文化交流，自此形成固定模式，持續進行。 ◎ 10月，代表長子郭英聲領取「吳三連文藝獎」第一次頒給之「攝影獎」。	
1985年（56歲）	◎ 文建會三處處長借調期滿，返藝專教書。	
1986年（57歲）	◎ 與韓籍聲樂家申仁徹籌備成立「亞洲歌劇團」，並任榮譽團長。	
1989年（60歲）	◎ 由藝專第一屆畢業生發起，邀集藝專校友及同學，慶賀恩師六十花甲大壽，舉辦「慶生音樂會」，場面感人。	
1990年（61歲）	◎ 8月19日夫婿郭錚先生去世，享年70歲。	
1991年（62歲）	◎ 率臺灣「當代傳奇」劇團，赴英國演出莎翁名劇《馬克白》改編之平劇《慾望城國》，深受矚目。	＊男、女主角由吳興國、魏海敏擔任。
1992年（63歲）	◎ 應邀代表臺灣音樂家赴香港參加兩岸三地「中國聲樂發展方向」研討會。與會香港代表為費明儀、大陸代表為沈湘、郎毓秀、周小燕。 ◎ 與臺灣聲樂家創辦「聲樂家協會」，並出任理事長。	

創作的軌跡

年代	大事紀	備註
1993年（64歲）	◎ 2月，以音樂文化人身份應聘入閣，擔任文建會主委。 ◎ 以「人親土親文化親」理念，發揚地方文化特色，並提昇國際文化形象。 ◎ 請辭聲樂家協會理事長。 ◎ 聲樂家協會禮聘為「名譽理事長」。	
1994年（65歲）	◎ 文化出巡，至巴黎參與「明華園」演出。 ◎ 12月，懇辭文建會主委。	
1995年（66歲）	◎ 申請自國立臺灣藝術學院退休。 ◎ 獲頒「國家文藝獎」之「特別貢獻獎」。	＊國立臺灣藝術學院由「藝專」改制。
1998年（69歲）	◎ 應臺北愛樂基金會之邀，參加在臺北舉行之「兩岸三地中國聲樂家學術研討會」及「演唱評鑑」等活動。 ◎ 獲頒香港「海外藝術家協會」所設「中華文學藝術金龍獎」之「音樂大師獎」。	＊香港代表為費明儀，大陸代表為周小燕。
1999年（70歲）	◎ 7月，副總統連戰設「申學庸教授七秩華誕慶生宴」，邀請藝文界人士為其慶生。 ◎ 由藝專學生發起，於國家音樂廳舉辦「慶生音樂會」，慶賀恩師七秩華誕。 ◎ 文化大學於空軍介壽堂以晚宴及音樂會慶賀恩師七秩華誕。 ◎ 11月23日由聲樂家協會主辦「申學庸教授慶生音樂會──生命是一首澎湃的歌」，慶賀其七秩華誕。	
2000年（71歲）	◎ 應雲門舞集基金會禮聘，擔任董事長。	
2001年（72歲）	◎ 7月國立交通大學授予名譽博士學位，以表彰其一生對音樂及文化的貢獻。 ◎ 應邀擔任世華聲樂大賽評審團主席。	
2002年（73歲）	◎ 陪同雲門舞集參加上海國際藝術節。	＊「雲門」演出〈竹夢〉於上海大劇院。

（林國彰／攝影）

申學庸著作選錄

英聲的世界

七月十五日晚上，英聲從巴黎回來。

桃園國際機場永遠是擁擠的，候機室有抱著嬰兒的母親，有拄著拐杖白髮飄然的老先生，有年輕的學生，中年的男士，還有在人群中鑽來竄去咯咯笑著的小孩……。入境室門一開，所有人的脖子都伸長了出去，眼睛都比平時更大更亮，好像誰的頸子伸得最長，誰接的親人朋友就會先出現似的。

提著簡單的行囊，高高瘦瘦的英聲穿著牛仔褲出現了，頭髮長了一點，前面有一些落在眉毛上，是有些藝術家不羈的味道。「媽！」他伸出大手把我圈進懷，我也擁住了他──嗯！稍微胖了一點。英聲一直高瘦得略顯單薄，能胖點這點叫我安慰與放心，其他頭髮如何，服裝什麼式樣質地，全不重要了。

一回到家，他迫不及待的打開帶回來的攝影作品，攤了一地給我和他父親看；我們也忘了他長途旅行的疲倦，就任著他蹲在地板上滔滔不絕的解說每一幅作品拍攝的經過，聽癡了也看癡了。

這次的作品都是自然的風景，雖然其中幾張有人物出現，可是並不感覺那是「人」，依然覺得是「風景」。作品的顏色──紅色、藍色和綠色是基調，明亮的流動在畫面上，充滿了浪漫的氣息。

我發現他一張張的作品比從前更入世、更有人間味兒了，每幅都是那麼美、那麼精緻，不禁落入了沉思……

假如超脫母親的身份，純粹以觀賞者的眼光來看，第一個反應──我更喜歡英聲那些低調的作品，裡面潛藏著解不開的謎，使人忍不住要去深思、要去探索。但是終究我是個母親，情不自禁的把眼睛落在顏色活潑清新浪漫的作品

上，因為從這些作品，我知道英聲必定過著愉快的生活。世界上有什麼能比兒子快活更叫母親高興？

前些日子，英聲的作品都放在家請人來裝裱，我每天總把一幅作品看上幾十回，越看越喜歡，就和英聲說：「難怪開展覽時，有些作品掛上『非賣品』，好作品捨不得賣啊！你的每幅作品我都捨不得。」又轉念，如此「鍾情」兒子的攝影作品，是母親偏心嗎？

英聲在法國就得到畫家席德進癌症住院開刀的消息，席先生是英聲敬佩的藝術家之一，於是他回國來就惦記著要去探病。我們母子去了台大醫院，席先生病重不能說話，卻要看英聲的所有作品。第二次我們拎著所有的作品去，席先生躺在床上目光炯炯，英聲把作品一幅一幅的拿在手中讓他欣賞，席先生看得很仔細，虛弱卻堅決的打著手勢——一會兒讓英聲把作品拿前面一點，一會兒讓英聲把作品拿退後一點，每張作品都要前進、後退反覆看數次才滿意。

席先生和我是四川老鄉，又都屬藝術界，是多年老友。他看著英聲長大，英聲十八歲那年席先生替他畫了一張像，一直掛在房間，非常傳神。看完作品，我問席先生：「英聲的作品是不是變得很浪漫？」他搖搖頭，勉力出聲道：「不是浪漫，很嚴肅，是抒情，是抒情。」他艱難地翹起了大拇指，說了兩次「抒情」，我感動得想抓住他和英聲的手。

林懷民、奚淞、吳靜吉、殷允芃……都到家裡來，看了英聲的作品，喜歡得很，我提出自己的疑問：「說英聲作品好，是不是我做母親的偏心？」他們堅決否定，劉文潭先生說：「不！英聲的作品讓人回味，餘味無窮。」

英聲的作品都是不剪裁原寸放大的，為了證明沒經過割切，作品的兩邊特別留下黑邊。另外他的色彩不經過特別處理，完全是肉眼所見，可是卻像處理過似的純粹。這個兒子從小個性就穩定不下來，坐不住的，這樣的性情怎麼能

準確的捉住構圖和色彩？

其實他脾氣急，手卻很靈巧，頭腦的反應也很敏銳，從小打彈珠準得不得了。他喜歡把汽水瓶排成一列，汽水瓶動也不曾動，就把放在瓶口上的彈珠打掉了，他父親也很得意，每次朋友來就喊英聲表演。

他打香腸也準確得不得了，有一次連賣香腸小販的腳踏車都贏來了，但是英聲並沒拿走腳踏車，他證明了自己的能力就足夠了。還有一次他和懷民一起打香腸，也是每發必贏，懷民看了心中不忍說：「你不要再打了好不好！」

後來英聲在巴黎玩騎馬射擊，第一次所有的子彈就全集中在紅心周圍，他馬騎得好，不曾從馬上摔下來，他有一種固執的力量，不論馬如何狂野，他硬是夾著馬肚不放，連牛仔褲都磨破了就是不讓馬把他摔下來，我笑他：「你去做西部牛仔就好了囉！」他還有個本事，天上的飛鳥一槍就下來。我想，他把攝影焦點掌握得很好，顏色、構圖捉得那麼準，可能與這種剎那的準確與穩定有很大的關係。

在世新讀書的時候，英聲打工賺零用錢，從舊貨攤買了第一架照相機。那時楊小佩從法國回來，和他一見如故，他替小佩拍了很多照片。許常惠看到說照得太好了，替英聲寄到婦女雜誌發表，刊登出來反應非常好，這是他第一次的人像攝影。

起初英聲玩攝影，並沒想到會走上這條路子，因為他是興趣很廣的孩子，從小跟馬白水學畫，老師對我說：「你這兒子用色大膽，很特別。」他學過鋼琴、小提琴，音感好得不得了，還不懂五線譜，就可以用一、二、三、四、五……把聽過的譜子記下來。大學時喜歡熱門音樂，和同學組織合唱團彈吉他，唱和聲，哪一部缺人他立刻頂上去。

英聲這些對藝術的直覺，快速的反應，對他有極大的幫助。在我學聲樂的

過程中，有些歌曲的歌詞因為語言不同的緣故不懂，但是我立刻能從曲調體會出感情，唱出來像真懂得歌詞似的；英聲在這一點，是不是得到這些遺傳？不過英聲各種反應比我更強，對於特點的捕捉完全肯定而迅速。

許常惠對英聲攝影作品不斷的讚美，給他很大的信心和鼓勵，十九歲那年他就本著「初生之犢不畏虎」的心情，和兩位朋友開了個攝影聯展，還被評為「一匹黑馬」，今天英聲走上專業攝影的路，要感謝這些伯樂。

有一回許常惠又看他的作品，淡淡地問我：「英聲怎麼這般寂寞？」我悚然一驚，心頭絞得疼痛，兒子的笑聲一直是那麼大，好像可以把天花板衝破，可是他不快樂，在十幾歲的心靈竟有灰色的世界，我自問：為什麼他會不快樂？是超出常人的敏銳，還是母親不好？

英聲的父親是軍人，對孩子的教育是嚴肅、一板一眼的，英聲興趣多，不肯好好用功，老是挨打。是不是反抗心理讓他的學業總是在及格邊緣過去？古老家庭的傳統，把書讀好才是最重要的，何況英聲是唯一的兒子，父親的期許自然深切。我印象很深，英聲在世新喜歡熱門音樂，他父親完全不能接受這種「新潮」的東西，把所有東西都丟了出去，英聲嚇壞了，我也生氣極了，想：我自己學古典音樂的都不堅持，他父親為什麼要那麼古板？

在英聲和他的父親之間，我一直扮演白臉、紅臉的角色，兒子尊敬父親，可是各有各的想法，又都脾氣急、個性強；是不是固執自己自由的性情，使英聲不快樂？當然後來父親是完全了解兒子的特質，讓他自己去發展，但終究成長是付出代價的，我們彼此都在學習，希望能多給彼此更大的體諒與快樂。這次英聲回來，父親要兒子快樂，就把他拉出來說：「每次你母親聽了音樂會回來，說的全是人家的好。她只記別人的好處。不記壞的地方，恬淡就是快樂，就是對人生的享受。人生幾何，不快樂做什麼？父母最大的安慰就是兒女快

附錄

樂。」

英聲笑聲大，好像很自然，其實是緊張；說話快得像機關槍也是緊張和不快樂，前些天我還開玩笑問他：「爸媽沒壞得使你鬱鬱寡歡吧？可能是你歷經幾世累積下來的痛苦結在一起了！」英聲說他也探討不出為什麼不快樂，老湧塞著悲哀、淒涼。

這次展出的風景作品，有幾幅是我去歐洲和英聲一起去玩拍攝的，看到作品我驚訝的說：「這麼美的景致，我怎麼都沒看到？」英聲攝影一點也不辛苦，他有沉思的時候，卻從不特意去營求畫面，他總是很快的掌握一個景色、一件東西的特質，不需要特別去培養，所以他工作時，我們不覺得自己是他工作的負擔，他永遠熱情的招呼著我們玩，在這種情形下他還能完成他需要的作品，這應是他做為一個藝術家的福份吧？

英聲隨和，衣著簡單，任何地方可坐可住，好像很閒散。其實他非常勤快而且愛乾淨，每天一定要洗兩次澡。這些年我和他父親沒用女工，家雖沒特別去打掃，也馬馬虎虎算是整潔，英聲一回來踏進盥洗室大叫：「媽，你們都不刷廁所的啊！」我氣急敗壞，他立刻拿起刷子工作起來了，刷得滿身是汗，整間盥洗室亮可鑑人，他才滿意的笑了。完成了廁所的清潔工作，他走進廚房：「媽！廚房太髒了，我得好好替你洗一下。」可是他這次回來實在太忙，還沒時間洗廚房，天天就聽他嫌廚房不夠乾淨，我想等他這次展覽結束的第二天就請他先洗廚房，誰叫他那麼挑剔，哪有弄藝術的人這麼愛乾淨的？！

英聲處理資料，分門別類把檔案整理得清清楚楚，一絲不苟，這種秩序應該得之於父親的遺傳吧？

這孩子最叫人憂心的是不停的抽菸，菸抽得真兇。從小胃口不好，大榮對

他簡直是要命的負擔，他吃得很少，什麼菜都吃一點點，不是挑剔，小攤子、牛肉麵、抄手他全吃，就是胃口不行。那麼高個子的一個人，吃得少就瘦，工作又重，怎麼負擔呢？

不喜歡吃，英聲卻做得一手好菜，怎麼片肉，怎麼炒菜，如何色香味俱全，完全是專家式的，朋友最讚美他的炒牛肉和肉丸子，認為是一絕，郎公公——郎靜山去巴黎，喜歡英聲喜歡得不得了，什麼地方都要帶他去，郎公公不喜歡西餐，總說：「英聲，還是你煮的麵好吃，我們回家吧！」

英聲非常熱情，有一年我去巴黎，那次我和英聲是三年沒見了，他看到我就把我抱起來一直轉圈圈轉個不停，大叫：「媽！我們三年沒見了，我三年沒看到媽了！」不肯把我放下，旁邊不認識的外國人都熱淚盈眶，同來接我的李文謙太太也淚流滿面。英聲天生就熱情，才兩歲，每天他父親一上班，大門才「碰！」一聲關上，英聲就「咚！咚！咚！」的跑進房間，爬上床抱我的脖子，貼著臉「媽！媽！」的叫著，好甜好黏。所以每天我都故意不起床，等著兒子的腳步聲。後來我去義大利，我的拖鞋他不准任何人動，魚頭不許任何人吃，因為是媽媽的，所以一想起兒子，就忍不住落淚。英聲對朋友也是這麼熱情，就因為太重友誼，所以很容易受傷害，不太容易交朋友，他重視別人對他的看法，交朋友就希望是一生的，這也是他鏡頭冷靜、尖銳後面溫柔敦厚的一面。在法國六年半，雖然吃了不少苦，比起別人英聲是幸運的，他的攝影作品有很好的代理商，法國國家圖書館、國家美術館已經收藏了他的作品，有名的攝影雜誌《Zoom》以八頁彩色特別介紹來自東方的「郭英聲」。

欣賞藝術作品，不是由什麼藝術理論，全憑直覺。從直覺我喜歡英聲的作品，更因為他是「我的兒子」而百看不厭。

別人讚美英聲的話，我只想一字不漏的記憶在心底深處，像記錄一首優美的歌曲，因為他們讚美的是「我的兒子」。我想把英聲的每幅作品都掛在客廳的牆上，就像掛著他的獎狀一樣，因為他是「我的兒子」，是我的榮耀。

我只是一個平凡的母親，若別人說英聲長得七分像我，說「英聲是你藝術的遺傳哦」，我會笑得眼睛都瞇了。中國人一向「癩痢頭的兒子也是自己的好」，何況我有這樣一個兒子，怎麼忍得住不說他的好處呢？在誇兒子的好處上，父母是永遠不自私的。

張繼高看到《Zoom》雜誌介紹英聲，興奮的也去買了那一期雜誌，還把雜誌的文章譯了出來，他對我說：「學庸！你這兒子不錯啊！下一代帶給我們很大的安慰！」

我從不問英聲對未來的想法，也不知道攝影是否真能滿足他，我只知道他還是個小孩子，衝勁十足，猛得很，對自己真有信心啊！

有信心就好，信心使他工作有力，使心境充滿希望與快樂。只要他快樂，真正笑得開心，再能胖一點，一切於願足矣！

謝謝英聲把這次在春之藝廊的攝影展獻給爸爸、媽媽，我們也同樣把我們的愛毫無保留地留給他。

原載：《聯合報》，1981年8月5日

～ 仁者壽 ～

吳漪曼

從比利時回來，風濕症和神經痛一直糾纏著我，住在克難街的平房裡，呼嘯的冽風從窗壁和門縫中直穿進來，寒氣逼人。門鈴響了，是申學庸主任和郭錚先生；我們都還是第一次見面，申主任也剛從國外回來，應該我去拜訪的，而他們卻那麼熱忱的來了。我們眞可說是一見如故，見到我蒼白的面色，他們即刻要我去好友黃大夫家安排一次健康檢查。第一次見面他們就是如此的關切和照顧，使我感激萬分，留下了永遠抹不去的深刻印象。

當時藝專同學們的個別課是在老師家上的，有時我也去學校授課，總會有好學的同學要求來旁聽，也會提出在練習上遇到的困難。有一次，申主任很親切的告訴我：有位同學在練Beethoven op.53奏鳴曲時，有不能克服的困難，經過你給他指法和練習方法，他已經練好了，很感謝你。其實感激的應是我，對初爲人師的我，這句話具有多大的意義和鼓勵！申主任總是這樣時時處處關心和鼓勵著老師、同學們。

那年夏季，申主任邀請我和好友到福隆海邊渡週末。剛到，就聽到了發出海上的颱風警報；第二天，星期日清晨，我拿著聖經到沙灘做默想，突然間，排山倒海的滾滾大浪洶湧奔來，幾乎把我襲捲走；一回頭，見到申主任、郭先生跑出餐廳在呼叫，我努力往回跑，再回頭一看沙灘已在背後消失了！我盡力的跑，跑，不然對不起申主任了……眞抱歉讓你們受驚了！訴說不完的關注和盛情！

現在我要代外子蕭滋說幾句了。

外子蕭滋一九六三年由美國國務院交換教授計劃下派遣來華，在申主任的

領導下，開始他的教學工作。這年是文化大學音樂系創設第二年，藝專音樂科邁入第八年，人力物力都很有限；但在申主任主持下同學們都勤奮學習，老師們熱心施教，真是一團和氣的樂教大家庭；而音樂科裡裡外外的一切課務、事務，雜務和師生們的接洽連絡等等，也只有主任和一兩位辛苦的助教先生在承擔。在藝專蕭滋擔任管絃樂和合唱指揮；在文化還有鋼琴個別課等；每有特別練習，申主任一定在場；因而無論學生樂團或合唱團演出的水準在在令人激賞，但其中重重的艱難和辛苦是無法言宣的，申主任有理想，有魄力，處處容忍，不停開導，同學們在練習中進步，工作在數不清的熬夜裡紮實，洽商、溝通，我們吃過多少多少次的餐點，在軍官俱樂部，在蕭滋的家中，也有在打著乒乓球的時候，在輕鬆的氣氛中討論嚴肅的問題，所有困難，都由申主任的領導有方，得以一一克服，現在回想起來，那時的情境雖然辛苦，實在是溫馨而回味無窮，同學們在音樂中成長，現已成國家的棟樑了。不是嗎？他們已都承擔下今日台灣的音樂教育重任，教導更多的下一代的青年學子，這都是申主任所付出無比耐心、愛心和定力的成果。

申主任真是女中豪傑，她是我們音樂界的拓荒者、創業者，民國四十六年她創辦國立台灣藝術專科學校音樂科，五十一年創辦中國文化學院音樂系，七十一年出掌行政院文化建設委員會第三處第一任處長，從傳統與創新中開拓中華民國藝術的新境界，從國際文化工作中鼓勵國內外樂人的交流。此外，申主任學庸姐又是一位最賢惠的妻子，和郭先生伉儷情深。她更是一位慈愛的好母親，愛子英聲在國際藝術攝影傑出的成就，千金雅聲幸福的生活，都是他們賢伉儷愛的教育的成功。我們也幸而能擁有這麼一位時時關心著我們，如大姐姐般的主任和好朋友；而學庸姐多年來對蕭滋的關心，在工作上的配合，在病中

的慰問，促成蕭滋的殊榮，都深深的銘刻在我們的心中。

　　申主任學庸姐，您真是我們的楷模！仁者壽，這紮實光輝的歲月，燦爛美麗的「生日」──造福樂教，栽培樂人，我們感謝您，我們慶賀您，申主任學庸姐，讓我向您高呼！

　　壽比南山、福如東海。

　　健康快樂、永遠美麗。

原載：1989年慶生音樂會節目單

她是大家的申老師

馬筱華

　　申學庸女士稱之為當前台灣音樂界的祖師爺可以說是當之無愧了！三十多年來，台灣這片文化沙漠上，披荊斬棘，辛勤耕耘，從創立國立藝專音樂科及文化大學音樂系，到帶領國內聲樂界與韓國聲樂界的文化交流，以及開創國內聲樂界與亞洲聲樂家們共組「亞洲歌劇團」的組織，學庸師不知榮獲了多少個「第一」！在學庸師多年的領導和努力之下，如今，台灣音樂界早已是一片人文薈萃、欣欣向榮的局面了！

　　在音樂界，甚至文化界，見到學庸師，人人都會恭謹的尊稱一聲「申老師」，這一句平常的稱呼，裡面卻涵蓋了無盡景仰孺慕的真情。學庸師真純寬慈的風範與祥和喜樂的氣質，散發出無比的吸引力，贏得了人們心悅誠服的尊敬與愛戴，更是我心目中自我期許的至高理想。

　　淺薄如我，能夠幸運的忝為門生，在二十年前便由學庸師引導踏入音樂之路，如今又在學庸師所致力耕耘的藝專音樂科任教，得以時相追隨，敬請教益，時常覺得自己真是一個幸福的人。學庸師在非常年輕時便享有盛名，到現在「申學庸」三個字更是赫赫有聲，在一般人心目中，難免會感到高不可攀。我願就自己在日常接觸中所瞭解的部份，介紹我所敬愛的申學庸老師。

　　學庸師令我最感動的印象，是她平易親和的待人態度，和樸素簡易的居家生活。學庸師的家是平常的公寓房子，這還是學庸師和師丈郭伯伯在多年賃屋而居的日子之後，在十年前努力存款才買下的，它是這個家庭奮鬥的成果，重感情的學庸師因而深深的喜愛它。在這個家裡，沒有虛矯的擺飾，也沒有造作的排場，簡樸、踏實，一如它的主人。然而，高尚的品味，典雅的情趣，處處

可見主人的風格和慧心。多少的好友與學生，曾受到學庸師與郭伯伯親切而熟識的接待，無數次的促膝長談，在學庸師充滿智慧的言語中，透露出恬淡知足、樂觀進取的訊息，潛移默化中，深深影響了我的人生觀；時常，在困難的環境中，或是在不安的心境，便會溫暖的記憶起學庸師的言語，自己想道：「像她那樣偉大的人，尚且安於刻苦奮鬥。渺小如我，還需要多少的努力啊！」就一切釋然了！

　　學庸師的平易近人完全是出自於內心，毫無虛飾的。記得在民國七十五年，我與數位聲樂家赴韓國參加「亞洲聲樂家之夜」演唱會，學庸師是我們的團長，在候機室裡，大家談起劫機和墜機之類的事情，愈說愈熱鬧，起先是玩笑地聊天，後來氣氛逐漸地緊張了起來，學庸師此時說了一段話，表現出她豁達的人生觀，我至今仍記憶深刻：「我坐飛機從不害怕或擔心，因為我平日存心為善，從來沒有一絲惡念，相信神會護佑我的。每當上了飛機，我就把一切託給神佛，絲毫也不掛慮擔憂了，如果萬一真的出了意外，那就認命好了！在飛機上還有這麼許多人，我不過是一個平凡的人，我若愛惜憂慮自己的生命，別人的生命不是一樣的可貴嗎？」

　　學庸師對人有無盡的愛心和關懷，不僅是對親友學生，甚至對陌生人，她都毫不吝惜的付出關心。有一次，在搭乘計程車時，學庸師注意到前座的計程車司機垂頭喪氣，不斷唉聲嘆氣，主動的關心詢問。

　　原來這年輕人經商失敗，施欠了鉅額的債務，妻子也生了異心，成天吵鬧不已，他目前開計程車，只能勉強度日，想到前途茫茫，真想一死了之。

　　學庸師觀察他不過二十七、八歲，便以長輩的身份說出自己的人生經驗，耐性地關懷他，更細心地為他設想出路，慈祥地鼓勵他說：「在這樣的黃金歲月裡，沒有什麼解決不了的難事，人生的路途雖然難關重重，但是只要沉著奮

鬥，往往會峰迴路轉，柳暗花明的。」

最後，下車時，年輕司機回過頭來感激的說：「伯母，謝謝您，現在我心裡確實好過多了，也升起了我希望的力量，我今天真是遇到了活菩薩⋯⋯」

學庸師教學認真，成績卓著，培植後進，不遺餘力，是盡人皆知的事情。如今桃李滿天下，散佈在美國、歐洲各地、東南亞各國和國內，當年的辛苦汗水，化為優美的歌聲處處。學庸師對學生的關愛，不僅是在藝術上，更無微不至的關懷到學生的生活和心境，甚至關懷到學生的婚姻，曾經撮合了無數美好的姻緣。最令人津津樂道的是國內著名的合唱指揮戴金泉教授，與名聲樂家陳麗香女士這一對。

民國五十五年，戴教授在藝專音樂科擔任助教，當時麗香女士是學庸師班上的學生。年輕的戴教授深深地暗戀著秀麗可愛的麗香女士，但是，含蓄而保守的他，怎敢輕易開口呢？日夜思念那可愛的倩影，戴教授憔悴了，沉默了，他的心思化成了靈感、化成音樂。主修作曲與指揮的戴教授，完成了一首首歌曲，每一曲都是向伊人訴著衷曲。蕙質蘭心的學庸師，一切都明白的看在眼裡，更用心地安排撮合這一對優秀的璧人，終於成就了一段美滿的婚姻，對這件二十年前的往事，戴教授曾為文紀念，茲摘錄於下：

「感謝申學庸主任一九六六年巡迴全島旅行演唱時，揀選我的聲樂小品《螢》，並邀學妹——麗香同行。她以優柔而感人的歌聲，默默地凝視著，她輕唱：『請把那小窗開開，夜深時讓我進來。』感動了佳人的芳心，一九六八年，麗香果真與我結伴同行，攜手邁向另一個人生。」

學庸師在令我難忘的另一插曲中，表現了她代表國家爭取國譽時深重的使命感，在民國七十三年，我國六位聲樂家在學庸師率領下，飛向漢城，去參加慶祝韓國與義大利建交一百年紀念的一場「歌劇詠唱之夜」音樂會。當時正逢

中韓兩國多年親密邦交面臨嚴重考驗的時刻，我們每一個人對此行都感受到責任重大，學庸師更是諄諄敦促，希望大家以最好的實力來展開藝術上的文化交流。同時，我們也準備好了另一場為僑胞們而唱的「中國藝術歌曲與民謠之夜」，藉由歌聲，來傳達國內同胞對旅韓僑胞們的關懷與支持。

在「歌劇詠唱之夜」演出的當天早上，發現剛印好的節目單上，竟然漏了「中華民國代表團」字樣，也未曾介紹我國代表團團長申學庸教授，學庸師一向從不計較個人名利，但是這樣的疏失，對於我國家尊嚴損傷太大了。平素溫柔敦厚的學庸師這時勃然震怒了，發怒的學庸師並未口出惡言、咄咄逼人，她只是沉著地據理力爭，鎮靜的面容上自然而有威嚴，韓方的主辦單位自知疏失，很惶恐地答應立即重新加印裝訂。當晚，「中華民國代表團」有不辱使命的成功演出。這個小插曲，使我們看到了學庸師毫不妥協的精神，這正是所有肩負外交使命者應具備的精神。

學庸師的典雅美麗與雍容華貴，也一直是我深深心儀的，我常暗自觀察學庸師的站姿、坐相及談吐儀態，並且私下揣摩、學習，覺得她真是一本永遠耐人細讀的好書，在她身上有永遠學不完的教材。記得當年李秀英小姐當選中國小姐，是由學庸師擔任監護人，兩人站在一起，常使人懷疑：「誰是中國小姐？」聽說，在倫敦參加國際選美時，當地的記者們往往先衝到學庸師的面前來訪問「中國小姐」，令她啼笑皆非。學庸師的美麗，由此可證。

三十年來，學庸師的「美」，有增無已，年齡的增長，雖然使她驚覺叫「申婆婆」的人愈來愈多了！但是歲月對她真是非常仁慈的，當年「驚艷」的美，轉變為更深刻的心靈之美，渾身散發出智慧祥和氣息，光照了周圍的人和事。她是啟迪我的藝術與人生的恩師，更是人人心目中最尊敬的「申老師」。

原載：《青年日報》，1988年11月13日

國家圖書館出版品預行編目資料

申學庸：春風化雨皆如歌 / 樸月撰文. -- 初版.

-- 宜蘭縣五結鄉：傳藝中心，2002[民 91]

面；　公分. --（台灣音樂館. 資深音樂家叢書）

ISBN 957-01-2993-X（平裝）

1.申學庸 – 傳記　2.音樂家 – 台灣 – 傳記

910.9886　　　　　　　　　　　　　　91023219

台灣音樂館　資深音樂家叢書

申學庸——春風化雨皆如歌

指導：行政院文化建設委員會

著作權人：國立傳統藝術中心

發行人：柯基良

　　　地址：宜蘭縣五結鄉濱海路新水段301號

　　　電話：（03）960-5230・（02）3343-2251

　　　網址：www.ncfta.gov.tw

　　　傳真：（02）3343-2259

顧問：金慶雲、馬水龍、莊展信

計畫主持人：林馨琴

主編：趙琴

撰文：樸月

執行編輯：心岱、郭玢玢、子瑜

美術設計：小雨工作室

美術編輯：艾薇、潘淑真

出版：時報文化出版企業股份有限公司

　　　臺北市108和平西路三段240號4 F

　　　發行專線：（02）2306-6842

　　　讀者免費服務專線：0800-231-705

　　　郵撥：0103854~0時報出版公司

　　　信箱：臺北郵政七九～九九信箱

　　　時報悅讀網：http:// www.readingtimes.com.tw

　　　電子郵件信箱：ctliving@readingtimes.com.tw

製版：瑞豐實業股份有限公司

印刷：詠豐彩色印刷股份有限公司

初版一刷：二〇〇二年十二月二十日

定價：600元

◎本書圖片來源由申學庸提供。